U0054518

銀
鹽
熱

陳傳興　著

目錄

序　　　　　　　　　　　　　　　　　　　　　　　　　　004

台灣熱　　　　　　　　　　　　　　　　　　　　　　　008

登新高山紀念片——由楊肇嘉新高山之旅說起　　　044

見證與檔案——試論美麗島事件之影像記錄　　　088

我行其野　　　　　　　　　　　　　　　　　　　　　124

銀鹽的焦慮　　　　　　　　　　　　　　　　　　　　135

序

鳥居龍藏到紅頭嶼，今天的蘭嶼，作人類學調查留下大量影像材料。其中有一張，我至今印象深刻。照片中鳥居龍藏和一位隨行的木匠一齊站在一艘縮小尺寸等比例的雅美漁船前。看到照片的那一刻，馬上聯想的畫面，喬托畫的一幅濕壁畫，畫中，忘了是哪一位聖徒手裡捧著教堂模型獻給耶穌。當然的隨意自由聯想，未曾深思其中關聯意義，今天我也沒去對比，記憶是否正確，真的有這麼一幅畫和照片。從十九世紀末明治時期的南方原始熱帶島嶼跳到中世紀義大利人類學踏查記錄和宗教畫，差異未免太大。現在仔細回想起來，可能的聯繫在於縮小等比例的模型：船和教堂。具體而微的微型世界表徵。鳥居為什麼要木匠建造這麼樣異常重視的物件？木匠原本不是為了這工作而去，也更不是想在那蠻荒之地建造駐在居所；他的工作，其

004

實就跟很多十九世紀攝影師到遠處陌生荒野拍照時都會帶助理，很多助理因時兼當攝影機的維修工作，甚至打造照相機。如果，假設這位木匠是拍攝這張照片的相機製造者，那這張照片就變得很有趣，一張單純的田野記錄照片突然開始懷疑自問影像起源的問題?!

攝影和歷史，書中這幾篇文章的意圖；另一種攝影史。歷史、歷史精靈需要機械觀看去觀察？當影像、攝影、攝影和歷史不期而遇時，誰才是論述訴說者、書寫者？曾經，在上上個世紀，十九世紀末，攝影伴隨殖民帝國進入台灣常民生活，以直接或間接、主動或被動的方式。它不是以美學、藝術的形式被引入認識；攝影所懷帶的西方光學無意識、科學思維機制在這個時候都還沒進入台灣民眾的思想場域，但卻早已在殖民史前史，在殖民帝國未形成前就已滲入熱帶疾病內感染以後島上的帝國子民，內化島國風景。學習觀看，殖民帝國教育養成的必需課程。能否脫離「看／被看」的單純二元對立關係，決定了觀看者的自主性。

清水六然居家族檔案在台灣史是一個令人欣喜的例外，鉅細靡遺的檔案迷宮座巨大自然博物館，搜集內容遠超過所謂的狹義家族生活史記錄。公與私，小寫的歷史不時交織大寫的歷史。每個小小家庭事件背後總會讓人隱約覺得有甚麼更為重要的背影在後面。翻開這些家族相簿，進入私密影像肌理時的悸動，昏黃塵埃飛揚，整個氛圍活脫是電影場景。歷史魅惑，談甚麼方法、理論去重理本來就是瀰散的事物。我行其野，迷失在曾經有過而現不存的觀看。誰才

有權利去看？曾經機械影像跟隨殖民帝國軍隊進入島上，充當國家視野前鋒，觀看的暴力還是潛藏，謹微摸索。當國家和觀看合為一體時，觀看的暴力就是見證，就是律則。相當反諷的歷史，攝影是在此刻和常民生活完全融合在一齊，它已不再是殖民初期時的原始稀有物件，它甚至可以作為藝術創作美學論述。源自十九世紀西方的銀鹽機械觀看在此地這個時刻走向歷史發展的頂點、轉捩點。定義國家，重塑常民社會生活，不太能確定這是否是某種現代性的完成和結束在這一個自身也正面臨激變異化的光學無意識。攝影台灣以壓縮的方式完成銀鹽機械觀看的歷史進程，使用更暴力、更集體的方式，而非以西方個人主義的現代性方式。攝影作為個別觀看的起源性意義被完成於否定。攝影在台灣以區域方式否定銀鹽機械觀看，遙遠、同時但不同質，回應西方的數位影像取代、摧毀銀鹽霸權，終結流行百來年的銀鹽熱疫疾，代之以新物種的影像觀看疾病，影像和觀看者、人，混種合而不分。靈光不再，只剩下不斷自我衍生擴張的影像世界，無人。

台灣熱

台灣原住民地區流行之熱病，我軍所稱「台灣熱」是間歇弛張熱，雖有後遺症者不很多，但是大部分轉為弛張熱，醫官們想盡辦法防止流行，可是由於病因不明逐無力控制。——明治七年牡丹社事件醫誌，落合泰藏著，下條久馬註，賴麟徵譯。（《台灣史料研究》六號，一九九五年八月，頁一一六）

檔案的紛擾在於一種檔案熱（mal d'archive）……我們苦於檔案的不足（en mal d'archive）……苦於檔案的不足它不是意味患了某種疾病，紛擾，或是「疾病」這個名詞所能指稱的。一種激情中焚。那是沒有歇止，毫無中斷地，追尋檔案於其遁走之處。追求它，即使已經過多，在其內總有某種事物讓它混亂安那琪化（S'anarchive）。——Mal d'archive, Jacques Derrida, Galliée, 1995, p. 142）

一、前像：外地暗房

一八九五年（明治二十八年），日軍攻台乙未之役，隨軍測量部寫真班拍攝影像記錄。從時間順序來看，這批影像紀錄並不是台灣最早的攝影，早於這事件之前，攝影就已經被引入台灣。遠在一八七○年代開始，陸續有西方人士，知名或不知名者（其中最出名者屬英國攝影家湯姆生和馬偕牧師），拍照留影台灣的風土人情，開啟不同的影像觀看，塑造台灣想像。至於日本帝國本身入侵台灣的最早影像記錄，也是在這個年代發生；一八七四（明治七年），牡丹社事件（或台灣征討事件），西鄉從道征台軍中有攝影工班（由松崎晉二等人組成）拍攝記錄，並有隨軍記者岸田吟香日後在「東京日日新聞」刊載記事；隨後，其中石門戰況的影像，又被當時最為出名的日本攝影師——下岡蓮杖採用作為底本繪成油畫——日本攝影史上被稱為日本攝影創始者——岸田吟香刊載的台灣地圖，特別是東部地區，延續並拓展從江戶時期開始的日本文化之台灣想像。[1]

《台灣征討圖》（一八七六）陳列展出。這些照片和岸田吟香刊載的台灣地圖，特別是東部地區，延續並拓展從江戶時期開始的日本文化之台灣想像。[1] 這一系列的圖像再現操作雙重效應，首先當下的展示了日本帝國在想像領域中佔據泛視的優先觀看位置，相對的，清政府面對這塊化外之地的態度仍舊停留在視而不見的盲闇狀態。隨後，想像的延遲效應，幫助孕生台灣領有論在

某種認識論論基礎上——所謂「台灣等於野蠻」，台灣（東部）不在中國領域版圖[2]之種種輿論——甲午戰役實踐外化了這個想像，殖民佔領台灣。透過圖像再現和論述——特別是隨軍軍醫所撰寫的醫學報告[3]——所引生的野蠻想像讓日本文化感染「台灣熱」，發作於冰寒的遼東戰場上。

乙未攻台的影像拍攝重新工作牡丹社事件的觀看，將先前朝向內望的原初想像慾望逆轉成向外投映的二度妄想印象，一種後遺效應拍攝工作。可以這麼極端地形容這兩種影像觀看，牡丹社事件拍攝事件影像，乙未之役安置擺設影像。漫長且複雜的歷史因素複因造成此種觀看的轉變，而拍攝甲午遼東半島日清戰役的影像工作就擔當了這個轉變過程的轉捩點與催化者。攝影在這個時刻，不僅見證參與歷史事件，並且在觀看拍攝的過程中迴映自身，反照出攝影機制之特殊性，攝影不再是一個中性客觀的光學儀器，它被給予意義、慾望與情感，辯證性地轉變成觀看機制。原先日本軍隊中的寫真班的主要工作只是描繪製作軍事地圖，此所以被編制為測量部寫真班，並不熟悉戰役實地拍攝狀況，也不會強調影像的創作藝術面向。龜井茲明，一位留學英德研究攝影與印刷，和繪畫的明治時代愛國貴族，他為了報國，同時又能實現某些自我的某些美學想像，選擇自費組成五人工作隊，申請加入隨軍拍攝工作。他在〈從軍日乘‧明治二十八年戰役寫真帖〉[4]的緒言裡就明白指出參軍的目的是想藉由「寫真攝影」去「錄事記實」，提供軍事參考，作為日後軍史的材料；除此外他又可由「戰爭攝影」去實現某些美學原則。龜井茲明參

牡丹社事件

與拍攝甲午遼東半島之役，和軍中原有的寫真班共同合作的結果，替日本帝國的軍事攝影帶進重大轉變和問題：首先從經濟層面去看，龜井茲明同時扮演了贊助者、創作者、印刷出版者，多重角色間轉換如何運作？而這些運作事實上又牽涉到他和軍隊寫真班的合作矛盾。私人的觀看經濟如何和國家觀看經濟協商交換？？再從美學向度考量，龜井茲明的攝影（其工作過程和影像呈現），表面看來他帶入新的語彙，引出拍攝者反思的可能，但另一方面也引生否定性的揭露於拍攝過程中，不可避免地會將一些先前因習的事物問題化，進而帶出抗拒，讓公私的觀看合作協商產生困難阻礙。也即是說若要思考龜井茲明所拍攝的日清戰爭影像所帶進的美學意義，那應該不僅限於形式層面的考量——攝影類型、影像語言與形式——，而且還必須深入探討其否定性的展開。這些種種問題和改變在乙未攻台影像記錄中必然會劃下深刻銘記。《日清戰爭從軍寫真帖》中所拍攝的影像，除了狹義的戰爭攝影——所謂戰役記錄，還拍了甚多沿途中各地風土人情，一種土俗人類學式的觀察。這些影像和相關的從軍日記文字記錄塑造出完全不同於戰役現場的景像與氛圍，拍攝者自己完全控制決定所要拍攝的影像場景，不再是被動的觀察記錄事件者，某種愉悅氛圍替代戰場的怖慄悲愴。回顧比較牡丹社事件的〈明治七年徵蠻醫誌〉，台灣熱和其它的熱地疾病所造成的恐慌與傷害遠超過戰役本身（六月六日記載那位瘋狂自殺的日本士兵或許是一個最突出的隱喻），軍事的勝利掩蓋不了熱病的恐慌創傷。這也許可以提供一個解釋

為何有隨軍攝影工卻只留下稀疏可數的影像記錄。當時醫誌記錄揭露影像後面的恐慌創傷。熱地疾病橫行的蠻荒戰場，保存生命的重要性，遠超過一切，不太可能再有龜井茲明那種近似十九世紀西方旅遊者的簡易人類窺視和隨軍醫官所作比較體質人類學（頁二一六，由野戰衛生官石黑中檢查統計〈日清兵體格比較〉），甲午遼東戰場上日本帝國將戰役擴展到認識論、美學場域上，攝影機制代表了此種象徵秩序的泛視操作。綜合上面所述，那麼乙未之役的影像記錄之歷史性就不在於因為它記錄見證一個重大歷史事件，歷史事實提供了時空與事件內容但卻不是決定這些影像之歷史性唯一因素。其歷史性在於影像如何滲透、蝕刻事件的編年時間和再現性指稱聯繫的框架，重構論述摺曲向度，建立另一種論述時間，當影像不再，不僅僅是影像而流向攝影論述場域時，當這些攝影影像在快門瞬間開啟時，也即是影像顯現的時候，鏡頭前那些片刻止息的萬物突然間重獲生息再度遁走消逝於他處，此刻影像尚未是影像，或只是近乎影像，沒有人能宣稱他是報導記錄，或見證，當然更不可能是檔案，或任何其他類型。此種不可見的萌生狀態，決定攝影影像的時間性，意義，其後衍生的論述型態也緊繫於此。簡單地說，這即是意味，攝影論述的場域應該是影像顯現的可能開展，而非封閉，掩藏此種可能性於任何一種指稱、敘述性意向要求下。

因此不論是《日清戰爭從軍寫真帖》或《征台凱旋紀念帖》若只是光從歷史誌、事件、檔案

等角度去看待、研究它們，那不可避免地，其影像創生的歷史意義就會被窄化成狹義的檔案記錄，進而引生出無盡的檔案熱慾望循環，泥著於影像中記錄的人時地之真實性，卻忘了它們先是攝影影像，忘了它們共創新殖民帝國建構的共時性，此方才是這些影像的歷史性。攝影要如何想像，推測影像創生與新殖民帝國——共時性在場工作而不僅是隔離的想像場域工作。

如何參與歷史，與之共享——借用巴特的詞，Partager l'historie du monde，[5] 既幫助佐證，但又碎裂，迷離之。[6] 與一般成見逆道而馳，巴特認為攝影其實是反記憶，它只有片刻而非永恆——從材質的敗壞不能持久，拍攝內容的當下片刻，這些時間特質去思考，此種本質讓攝影與歷史發生根本矛盾，若想以傳統史觀那種工具思維的方式去處理攝影與歷史的關係必然會碰上困境。即使是在一種狹義的攝影類型定義下，勉強地冠上歷史攝影標誌，兩者間的異質矛盾會症狀地危陷其時間性，巴特所描述的歷史攝影中出現的鎮壓、毀滅時間（écrasement du temp），[8] 此種現象不僅僅是巴特所描述的個人觀看經驗，一種悲愴美學感暈眩，它其實是一種想要歷史化攝影，將歷史編年時間誤植、錯置為攝影影像的歷史性而產生的時間性崩毀現象。大膽點，甚至可以這麼形容歷史攝影的矛盾就是時間危機的表徵。時間危機阻擋、抑制甚至揚棄攝影論述與歷史論述的轉換，如果是歷史論述，那麼攝影絕對不是純粹單一的見證，它遊走、徘徊於論述與見證的途中，攝影不斷留下檔案的可能痕跡。正因為時間危機的操作，攝影作為檔案，不

是停滯不動的文件記錄，而是成為傅柯所謂的「敘事事件」（énoncé-hévénement）的（攝影）檔案，其顯現，其時間性只能在時間邊緣（La bordure du temps），[9]閃爍有如天際遙遠星辰。

歷史攝影摧毀時間的特質是否和攝影的現象學操作有關——置入影像框架，存而不論影像外的世界，否定外方？巴特反覆強調攝影見證，歷史論述的決然二元對立說法，多少與之有關。

要如何去看待乙未攻台攝影圖像在見證、論述與檔案之間的流動轉換過程？這些影像的歷史性深居於此。

一張近衛司團能久親王與隨行人員在澳底登陸拍照留影影像，尋常的閱讀方式就是確定這張照片是在什麼時間地點拍攝，更進一步，它是在什麼情況下發生，那些隨從的名字身分與職務工作。一種所謂認識歷史，歷史常識教育的傳承敘事閱讀。但也有可能，會以巴特那種「刺點」式的憂傷收受，去感受影像中主要人物即將面臨的死亡命運，不可避免地時間毀滅。而至於歷史學者的詮釋，可以拿《攻台圖錄》書中並排的另一張照片——《澳底登陸紀念碑》[10]——隱喻想像歷史學的紀念碑慾望，借用傅柯在《知識考古學》的說法：

簡單地說，傳統形式的歷史，著手「記憶」過去的紀念碑，將它們轉變成文件，並且讓這些痕跡陳述，今天的歷史將是文件轉成紀念碑，拆解成人們在哪裡留下痕跡。歷史，在今

從一張（或數張）攝影影像轉化成紀念碑，再變成紀念碑的攝影影像，隨後又被編輯印製成書刊圖片。這些過程中每一個階段各自代表了歷史潮流中不同的人工礁石，都是一些紀念碑企圖的操作。傅柯那種將傳統史學與現代史學（考古學）作機械二元區分，就是建立在紀念碑與文件檔案的內化與否關係上，這種假設的理想性顯然不太能對應於上述的殖民帝國歷史建構與散佈的複雜性。介於攝影影像、紀念碑與書籍之間的轉換已經不僅是紀念碑化、檔案化；能否簡化地將那一張（或數張）攝影影像視之為見證，檔案的可能材料？誰的見證？遠藤誠編的《征台軍凱旋紀念帖》（明治二十九年）和《台灣征討圖繪》（明治二十八年）[12] 能否被視為唯一的圖像見證記錄乙未攻台事件？這些隨軍的攝影家、畫家從未出現在官方檔案記錄內，在「派赴台灣人員名錄案」第一批由沖繩宇品上船的人員，五月二十四日只登記大致的軍政人員名單，一直遲到第三批人員方才出現二十位左右隨軍記者名單，但時間卻已經是日軍澳底登陸後第八天，六月七日，很明顯地這些記者並未參與登陸作戰的見證報導，而那些直接目擊，記錄事件者卻反倒是匿名，不可被命名者，不能進入檔案文件者，永遠停留在影像外，照相機的後面，不可見，不能被認識者，在遠藤誠編（攝？）的署名下隱藏著不可見的幽靈觀者。從何而來的攝影–見證者的隱

密必需性？倒是《台灣征討圖繪》的畫家，卻明白、直接地出現在出版刊物上，《風俗畫報》並未將之隱藏修改，遠藤耕溪、名何永年、尾形月耕三位畫家與他們的畫作一齊進入歷史論述，不論是大寫的或只是狹義的台灣美術史。

攝影，見證者的隱密不可見，不能被檔案化，讓那幾張所謂最初登陸澳底的日軍影像之時間標記變得不是如此確定，究竟誰才是真正的目擊者？歷史精靈的弔詭，這個見證人不是來自於日軍，登陸攻擊戰爭的發動者，而是來自於守衛者，一位目睹日本殖民帝國興起歷史片刻而發出求救書信[13]見證者，目擊的音聲在歷史事件之前變成如此之尖銳危急而致穿透信函的秘密封鎖，這個見證的聲音歷史片刻觸手可及，同時性的時間串連見證，危機－秘密於一個密不可分的關係中，它之所以被留存下來而能夠讓人傾聽，並不僅因為它以音聲第一人稱的書寫方式錄存見證[14]，而是在於這個見證聲音被反轉成法律證物，求援－見證變成被指控的反證。相較於曾喜照的求援書信所具有的種種見證典型特質因而讓它隨即被歷史化，進入檔案而不需其他的轉化過程與策略，《征台軍凱旋紀念帖》的檔案意義與價值就顯得不明確，曾喜照－見證者（多反諷的名字，照相與寫真的對抗，但這也許是多餘的想像）因為他的見證聲音而進入歷史，穿破信函的急迫聲音，同時也是歷史的聲音，但相對的就像所有的見證，見證者都要進入法庭，都要面對律法，這個聲音也不可避免地要面對。由此，我們是否可以說那些《征台軍凱旋紀念帖》的影

像拍攝者的隱密性，一方面指出了這些影像不具有見證特質，而這些攝影者也未握有見證者的位置，由此衍生出另一層意義。

所謂見證－檔案的不確定性，其實也是其法權性的模糊，它們尚未具有見證所必有的唯一、急迫、責任等必然的法律意義，也即是說它們的歷史性未定，若是隔離，單獨以這些影像本身去思考的話。簡言之，要討論乙未攻台事件的攝影影像意義，研究它們如何共享歷史，但卻未能充足成為歷史檔案的原因，以及從這些影像去想像某種此地所特有的攝影史樣貌發展，那麼不可避免地要從兩個層面思考，一個是共時性地，同一時期除了攝影影像外其他種類圖像生產情形如何，兩者之間的關係？另一者則是延時性，能否建立出攝影影像在此地，由明治殖民帝國擴張戰爭開始，如何朝向檔案化發展的過程？

前者，與其他種類圖像生產情形之關係，除了《台灣征討圖繪》和《征台軍凱旋紀念帖》，那種介於攝影與圖繪的共生關係，普遍存在於十九世紀攝影發明後的大半個世紀，這裡自然也不例外。早在攻打牡丹社事件時，攝影與繪畫，以及印刷媒體相互協商的操作已經稍具雛形。但這只是眾多圖像生產類型之一，而且僅限於一個觀點角度——日本帝國，事實上乙未年間馬關條約牽引出的殖民擴張戰爭也延伸到圖像生產域上，在非常短時間內，圖像生產的種類與數量急速增加，不論是日方或者反抗者方面，圖像有若一個新生菌類吸收戰爭的養料，四處繁殖

018

滲透，有形或無形。

　　殖民帝國隨軍的攝影與繪畫在攻台初期還只是被動式典禮開始，殖民帝國面對事件，從始政式典禮開始，殖民帝國的圖像生產才進入轉捩點，開始主動創造與控制圖像生產。反抗的一方，受到血緣文化與國家認同的糾葛，想用折衷的「民主國」政體解決法權上政治歸屬問題，雖明知道這終究將只是一種政治手勢，避不開敗亡的命運。反抗者的圖像生產，先天地受到折衷妥協的牽制，因此一源自法國大革命的國家體制理想，悲劇地被質變成烏托邦嘆息。催生這個新生國家的，不是經由流血社會革命自主的前衛勃發，而是被動地逃避套用，出現在大革命的圖像生產異種雜質地被模擬搬演，只是東方化了。各種徽章、印記、旗幟，都在短時間內造出來，從國號、國旗到郵票一應俱全；這些種種圖像最後聚結在民主國的建國儀式中。貌似大革命慶典，但其實不然的集體想像之塑造，聚焦放大並曲解。原先那些盛發的圖像想像與創造的喜悅狀態在這場近似迎神賽會的巡行儀式中被神聖哀悼。所有這些圖像無法通過集體儀式得到凝結成為國家意識的想像種子，進入記憶場域。民主國的建國儀式由官紳們抬著銀製「台灣民主國總統之印」在艋舺舊市街遊行到撫台街巡撫屬呈印[15]，作為遊行隊伍的重點，吸引觀者注意的對象物被放在四腳亭神轎內，神聖化但卻阻絕觀看的可能，不像藍地黃虎旗迎揚引領隊伍。西方革命慶典的全視展示原則，以及開放空間，甚或空曠新生地的遊行空間，這些元素原則都沒出現[16]。差異對

待不同徽章圖像，階層價值化的同時也暗喻了民主國命運的不可見，不（存）在的未來。這一場建國慶典儀式沒有留下任何紀錄，目前所憑藉只是某些人的口述回憶。革命慶典那種企圖透過儀式慶典將各類有關的圖像置入流動的巨大劇場空間的想像實踐，這種意向全然未獲得實現於台灣民主國唯一的國家慶典，進而原先革命慶典藉此實踐去建構繁複記憶工程的工作，也同樣得不到啟動。所有這些欠缺啟蒙計畫與記憶工程工作的民主國圖像，突然間大量湧現於星散消褪的歷史命運中，無法進入歷史河流的圖像生產，失去凝聚意義的能力，卻反倒變成某種不可知，無法流動，只能以偶然浮現的水波暗影去標示其下礁石。民主國大量湧現有如夏日驟雨的圖像讓人更接近圖像欲力，圖像無意識。相繼不到一個月，戰勝的日本殖民帝國在民主國的廢墟上舉行另一場新政權創建儀式，不同政權迅速輪替，對於當時台北居民衝擊必然極為猛烈，國印象被淡化消褪，微妙細緻，殖民觀看經驗，啟蒙建構一種新的殖民光學無意識。

始政式慶典一方面宣告新殖民帝國成立，另一方面結束變動混亂。始政式慶典的形式，讓民主國儀式慶典幾乎遵守原則地再現西方革命慶典的主要形式，空曠開放空間，儀式隊伍的行進秩序等等無一欠缺。閱兵分列式，除了展示帝國軍事武力之外，帝國圖像流動佔據城市與想像空間，殖民觀看想像。始政式，日本殖民台灣的第一個官定紀念日，由這一天這一個儀式開始，

從留存的檔案[17]中可見到整個始政慶典是如何被嚴密規劃，計算到相當微細細節。整個始政

020

殖民政府陸續移入，建立不同的節日慶典，調控民眾生活的想像空間，始政四〇年的台灣博覽會可說是運用節慶操作殖民記憶工程的頂峰，在這之後，戰爭開始主宰島民的生活與命運。

任何一個慶典，不論是個人或家族的生命儀式，還是上述的公共慶典節日，都少不了圖像生產，一般攝影實踐的主要場域也是經常在此進行，慶典在殖民政府的記憶工程操作的重要性不可言喻，攝影論述的意義，如何成為記憶工程裝置，和其他圖像生產共工，也是一個不容忽視的面向。

攝影在台灣，在日本殖民的政治下在何種狀況下朝向檔案化？上面已討論過的「牡丹社事件」和「乙未澳底登陸」等照片的檔案意義之未定，問題化，甚至在始政式後的酒會照片等等，也都呈顯不確定狀態的。但何謂檔案？何謂照片檔案化？檔案，一種傅柯定義的，[18] 泛指所有統理陳述呈現以特殊事件形式出現的律則、系統，檔案更重要的特質並不在在於它只是收集保存過去的塵埃，更重要的它是一種論述實踐，但它又不是永恆的圖書館，更不是遺忘，還是一種狹義的文件檔案，從法國大革命在一七九〇年開始成立國家檔案室，以及同一時期陸續創建於歐洲那些圖書館、博物館，這些機構所存藏的文件資料。後一者，定義下的攝影檔案，盛行於歐洲十九世紀下半葉，作為犯罪學刑事辨識工具、證據與醫學研究（精神醫學、體質人類學）。[19] 明治三十八年，殖民政府在統治台灣十年後，由警察官、司獄官練習所長共同聯名提出申請設立刑

事參考品陳列室[20]，在這個申請案中，罪犯相片和犯罪現場照片，被列為陳列物品，和標本、犯罪工具併陳收藏。台灣攝影史上，這是頭一次攝影公共檔案化的紀錄，它同時是法律證物與博物館的收藏陳列品。明治四十一年，總督府官房文書科出版《台灣寫真帖》，一本向外宣傳殖民政績，台灣風土（地名都附上英文）的圖書。

殖民政府似乎已經習得控制攝影觀看的泛視原則與目的，不論是內向的監禁處罰，向外的宣傳推廣。攝影被公共檔案化。但是在這個狹義定義外，另一個較為寬鬆的攝影論述-檔案的生產，操作情形又是如何？是否存在著某種私人檔案慾望的攝影論述與實踐在殖民地台灣？隨著殖民政府建制，攝影作為一種商業行為也開始出現，明治二十九年，台北城內已經出現幾家照相館，為數不多，但已具象徵意義，府前街的中島喬木、橫澤齊寫真館，文武廟街江良寫真館[21]等。這些少數的私人寫真館和昭和時期幾乎遍佈島內各大城的相館，可以讓人見到攝影是以怎樣的速度進入島民的日常生活中。至於其他的攝影活動，攝影作為一種私人品味，美學表現，甚至階級表徵也都在這其間陸續出現。建立私人的攝影檔案論述在這些種種盛發攝影影像中似乎不應成為一種不可能的想像？但即使存有，他們又如何和殖民者的記憶工程協商，對抗或共工妥協？？大量的攝影影像生產是否會因而引生某種攝影檔案熱，去延遲性構築想像的台灣史？？！

二、容器

　　沒有意外與偶然發現，不同於霧峰林家遺留的影像紀錄那種由棄置到出土再現的曲折史料生命狀態，清水六然居楊肇嘉個人保存的影像資料，妥善收藏在其書房（更正確地說詞應是圖書、檔案室），和大批的圖書、公私文件檔案共同構成楊氏私人文獻。這些文獻的收藏者、建構者早已不在，而原本保護收藏文獻的場址房舍——六然居——也消失在更新的市鎮街道中，歷經種種變動遷移，文獻的原始狀態雖已失落，大致的軀體卻猶然存在等待再生。原本的粗糙簡略分類建檔標誌方式，既是一種見證，也是考古和重建的論述依據。從這批影像資料目前的散亂混雜情形中可以看到、感覺到原始文獻所經歷的創變過程，不同的暴力與悲愴（pathos）劃過那些近乎天真的直覺初始分類建檔場域，一陣塵灰與撕裂痕跡起而代之，擾亂它、掩蓋它，時間蝕痕相較起來變成一種輕撫。奇怪的矛盾，它，原始文獻不是打從一開始就持續受到保存與保護？它從未受到棄置、遺忘或是外界的直接破壞，那從何而來這些暴力與混亂的因素去滲入改變原始文獻的狀態？

　　目前尚留存在楊氏文獻中的影像資料經簡略估算，照片數量大約一萬張左右，不包括一批黏著在一齊，或已部分脫膜的玻璃版照片，以及大小不同規格尺寸的幻燈片（黑白、彩色俱

六然居新居落成。一九三七年（昭和十二年），冬

有），還有一些未沖曬洗出的膠捲。一部分照片以家庭相簿方式裝裱，依照片內容分門別類；但尚有更大的一部分，異常雜亂，散裝在各種各類的大小紙袋中，沒有任何秩序和分裝依據可藉以說明。裝裱收藏的形式差異並不代表照片的優先與次要區別。不論是在收藏者意向層面抑或是詮釋意義上。使用紙袋填裝而不分類照片和家庭相簿裝裱的差異性，首先在於兩者的觀看情境，前者掩藏、隔離觀看，後者的特質就讓人（不是所有人，有限的某些特定對象）觀看，給予觀看。當我們翻閱一本又一本的相簿時，每一張照片總會散發出可聞的氣息，翻閱的手指沉浸在時間氣息中碰觸逐頁堆積潰散的材料，相簿給予觀者，給予觀看一可感觸體驗的世界。可是，當我們探手進入一個裝滿相片的紙袋時，緊隨情慾性質的碰觸手勢不是歡愉，卻反倒是莫名閃爍驚悚，手指末端撫掠過、陷入不可知、不可見的千葉泥沼中，不自主地自動反射性抽手而出的動作，一種逃避卻反引生出意外的選擇決定，散落逸出的相片，正面或背面，無辜的曝呈在抽取者之手前，那個些微距離雖然是就手可得，但卻仍然是不可見的橫梗在那裡。我們也可以避開伸手入袋的鬼魅威脅，抓著袋底，擠壓前方袋口洞開，然後迅速傾倒出紙袋內所有的照片（或者，如果還有其他事物。）像在計數錢幣或珍貴珠寶那般，片刻間宣洩桌上，照片可能堆積如山，也可能四散，這種方式隔離手與相片的直接碰觸，也沒有無意的偶然選擇，照片毫無選擇地被驅趕出紙袋之外，更直接澈底毫無保留的；即使是用這種方式，紙袋仍然不能給予

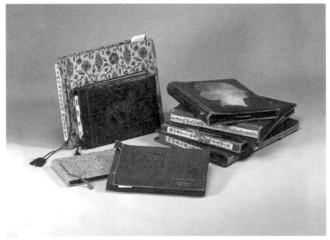

楊肇嘉相本
賴榮熙攝影

觀看，它存藏，它給予，它給予計數相片如同交換貨幣，給予擁有。不論使用哪種方式，紙袋中的照片保留其收藏形式所賦予的特質，掩蓋存藏、不可見、混亂與不可分類。這些照片似乎已被預決落處在極端的邊緣位置。總結，楊氏留下的影像文獻，大致上可先以非相紙類的影為兩大類；一類所謂的照片，指那些已經沖印放大在相紙上。第二類主要就是以非相紙類的影像資料為內容，包括玻璃版、幻燈片、未沖印的膠捲。這一大類，因為自身材料特質需要特殊的技術處理，特別是修復整理方面，其繁複性非目前這個階段所能解決，所以暫時懸置。照片類方面，依照目前所見到的收藏形式，前述的相簿方式和紙袋裝存兩種是主要形式。這兩種形式彼此間存有矛盾存否的關係。紙袋對於相簿而言就像一個不可見的貯存場所，它既提供相簿剪貼所需的照片材料，但同時它也收容那些不能出現在相簿中的照片——不能、不知如何分類的照片，由相簿中被重新排除出去的（某些相簿中被剔除或失落的照片仍然保留空位與其下的圖說而未作更進一步的替代移轉，有些仍然殘留圖說遺痕的照片會出現在紙袋中），屬於禁忌但未被銷毀，以及那些尚未被剪貼但等待進入相簿中。紙袋，收藏、收藏者的象徵，它代表最初始、最原型的收藏：材料收集，提供檔案文獻的基礎。而相簿的形式則是一種歷史性產物，有一定的社會文化意義，從十九世紀中葉（一八五〇年左右），相簿的興起流行和新的攝影技術與形式有不可分的關係。[22]。紙袋，就全然未有這層先決的歷史因素。但另一方面，紙袋和相簿的

複雜存否關係，衍生出種種檢禁、抗拒、復返與重構的後遺效應，可以這麼形容，它同時也是檔案文獻的症兆場所。如果相簿剪貼編排依據時間凝止的原則黏著事件影像，那麼紙袋的那種既是「之前」又是「之後」或「反覆」的流動不確定與無窮性根本上是無法被界定，無法被納入編年敘事。紙袋中的照片抗拒敘事，不能敘述，上述的時間性是一決定性因素，而不僅僅是因為它（們）欠缺相簿所固有的圖說敘事，非一時間性讓那些隨意混雜的大量影像照片指稱事件更形遙遠。相簿，可攜帶的私人博物館，環繞不同事件的線型敘事建構自我迴響的內旋建築，不論是熟悉的家族陳年舊事抑或根本是陌生的異國情事，事件、事件，就算是單薄的一張照片，可不見得一定要數張才能說得清楚一件故事，一但被選入博物館內嵌在那麼微小的方寸空間裡，它就成為館內眾多說故事者之一，哪管是同音共鳴或是一直眾音喧譁。紙袋中的照片，被放逐者與候選者無差異性地混雜在一齊，四散漂流像戰爭時期的無國籍者，沒有確定性的指稱事件國度可以掛繫，連暫時收容它們的場所自身也不穩定，隨時可被替代。以「中美攝影社」[23]這袋為例，照相館的紙袋上面印載相館名稱和地址，還用鉛筆手寫「台中體專先生與學生，陳漢水君寄來」。文字指示十足比起其他未帶任何標明記號的紙袋，它似乎說明紙袋的來源；裝照片的相館紙袋，習慣性認知，袋中的照片應是來自這相館，我們可由此獲知拍攝者或再加工複製者，容器與其內容有一致的產生關係；楊氏的影像文獻中使用、保存大量的各類相館紙袋（各種

028

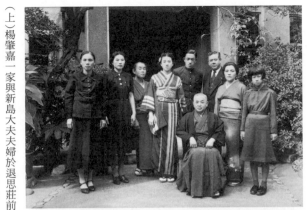

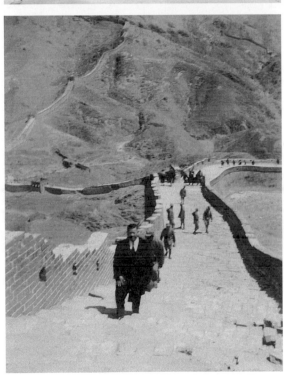

（上）楊肇嘉一家與新島大夫夫婦於退思莊前院合影／一九四〇年（昭和十五年）

（下）楊肇嘉遊長城留影／一九三六年（民國二十五年，昭和十一年）？

尺寸，小至裝放底片的紙袋，都細心保存）當成單純的容器（再）使用而未考量到與填裝內容的關係，因此原先相館紙袋的商品產生關係就被截斷只剩下無具體內容的名稱殘留紙袋表面。

「中美攝影社」紙袋中有兩系列照片，都是日據時期拍攝的原照，一類是楊氏次子楊基森在退思莊時期與母親、同學的合照，這系列中也出現楊基銓在寄宿屋前閱讀照片。另一類照片混雜不知名者的家庭照和楊肇嘉夫人在華北某地的紀念獨照，也有北京音樂堂的照片等等毫無相互聯繫關係的影像雜容一齊。這些照片都是原照，不是翻拍複製，和中美攝影社沒有任何拍攝再製的生產聯繫。手寫文字文句曖昧，究竟寄信者陳漢水他是「台中體專先生與學生」之一寄來的照片，抑或他寄來有關「台中體專先生與學生」的照片，行文上兩者都有可能。然而，無論是哪一種解釋，它和內裝照片都沒有直接關係。

三、書

《楊肇嘉回憶錄》中關於童年的章節，也即是整部回憶錄的序幕，代筆人鮮明生動的書寫與錄存，轉述兩個大事件，削減掉大部分的其他童年記憶場景。如同一般的文學書寫，這兩件重構的童年記憶事件在回憶錄中特別著墨放大到佔領那段時期的記憶書寫空間，並遮蔽所有其他

的童年記憶。這兩個事件，先是日軍進攻彰化造成牛罵頭地區村民逃難的「走番仔」，以及兩年後他被社口楊家領養——「四歲時，我跟全體台灣人民一起被迫和祖國隔離；六歲時，我個人又被動地和生父母切斷關係。我的童年，已嚐到了無國無家的雙重痛苦，我做了無國又無家的『蜈蛉子』。」——[24] 創傷記憶，記憶的遮蔽與重寫，這段引文讓上述的記憶從書寫與回憶者的差異矛盾中——一再要否定並加以擦拭改裝不得——被驅趕向記憶自身原本要逃避不去面對的創傷源頭，國家。國家意識，操作此段引文的記憶修辭，使記憶事物逸出記憶書寫，強迫記憶的代言書寫者面對他自己在記憶外方的差異特殊位置，他不再能夠以相擬學語的方式躲藏在記憶者的面具之後，同時回憶者也拒絕書寫者所給予的面具；回憶錄，這個聯繫代言書寫者與回憶者的允諾、合同，就如同那紙一八九五年的條約或是之後再過兩年的領養契約文件，都只是一些不願意但又必須接受的律法事物。如果在回憶者與代言者之間的這個矛盾關係不再能持續時，那麼，這是誰的回憶錄？誰的記憶？記憶不再屬於任何人，記憶即記憶，記憶也不會回到自身。上述的那段引文讓我們明顯地見到這種國家意識滲入（或浮出）記憶的後遺效應。國家，它同時是童年創傷場景的起因，但它也是記憶的源頭。在記憶機制剛開始有意識性運作，在所謂童年可記的源頭。在記憶機制剛開始有意識運作，在所謂童年可記的記憶方才萌芽時《回憶錄》中所說的「已經懂得一點事了」），可否說他已意識到失去祖國（血緣的）的創痛？

楊肇嘉在東京與同窗鄉友合影／一九〇九年（明治四十二年）以後

「無國」的痛苦？這樣的說法，不正是蘊含了「國家」意識之先驗性，先決意識（與記憶）等等。

回憶錄書寫者所大力描述楊氏那段童年短暫逃避戰亂的驚嚇經驗，身歷其境地用各種寫實細節逼真渲染三歲幼童的主觀生活，體驗一場「莫名的恐懼」記憶場景，經驗寫實的書寫筆調如何和早發的幼童國家意識聯繫在一齊，回憶錄書寫者或許想用對比的手法將楊氏幼年時的兩個巨大創傷記憶串連組合在血緣（親生父母家，祖國）／法源（養父母，日本殖民地國）這個二元對立邏輯關係上，環繞著血液（種族）與法律，家與國的裂縫（國－家）矛盾打轉，企圖要將個人記憶歷史化，卻引生出反記憶的可能效應。早發的幼童國家意識從何而來？如何能躲過遺忘的破壞存續下來？還是，它根本是一種影子，一種後遺效應的國家幽靈催促逼使傳記書寫；有如安得生所言，在意識經過巨變之後所衍生出來的遺忘於某種特殊歷史情境下會誘發敘事的創作書寫，回憶錄中這些種種童年場景的描述，是否正是類似這種補償幫助記憶。安得生所舉證幼童失憶作為對比例子的那段話，可以拿來曲折對應前述的矛盾現象──在經驗過青春期時生理和感情的改變之後，不可能去「回憶」童年意識[25]。不可能去「回憶」童年意識，所以需要敘事書寫，照片或其他幫助記憶的事物去彌補遺忘，去重構「認同」（identity）。依照此說，那麼早發的幼童國家意識就是一種替代記憶敘事的書寫建構產物？一種認同的虛構。安得生的說法，因循一般約定俗成的常識成見，斷然地將兒童的精神心靈活動截分成互不相連的意識與無意識兩端，暫且

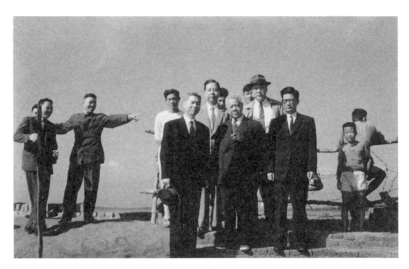

民政廳長楊肇嘉等省府主管陪同主席吳國楨巡
視地方／一九五二年（民國四十一年）十一月

不論此種見解有違幼童認知心理（從發展心理學或精神分析理論角度）之處，他將記憶、回憶完全偏限為意識範圍內的活動也是尚待討論。而所謂「認同」的建構或虛構對他而言自然就不需要意識之外的任何他種精神活動之基礎，更不用談任何先驗性條件。也即是說在意識已具足成形發展，認知活動已可清楚辨分，這時才能談認同，談國家意識，談任何有關國家－民族意識場域的事物，只有在這個時期幫助記憶的事物才能開始產生意義，才能融入遺忘中運作生產。不令人訝異，由此種實用經驗論角度去看幫助記憶的事物，他們都僅僅只是某種幫助記憶的工具，不論是私密個人記憶或集體共同記憶，傳記、照片（個人童年褪色照片或是殖民地考古遺址影像）、印刷出版品等等都是可大量複製流通的幫助記憶工具。他們被當成純粹工具看待，被動地等待被使用。但是是否可以這麼化約地將幫助記憶事物視同為某種純功能性工具，就像任何工具都脫離不了那些與它有深切聯繫的科技論述一樣，即使是再就手或即手的工具也不可能僅只是在「用與被用」，「有效或無效」這些點上考量而已，總有某些更為繁複的工具課題有形或無形地纏繞其上。因此，討論幫助記憶的事物也即是討論記憶論述，記憶技術（mnémotechnie）論述。

幫助記憶的事物，不再是功能性工具，它們是某種實踐（praxis）。傳記、自傳、回憶錄、照片等等它們也不應再被視為是幫助記憶的工具，機械複製時代的社會產物；這些事物，它們本身就是記憶實踐，外在的社會經濟與件不是決定其生產運作的決定性條件，機械複製流通的科技（印

035　台灣熱

楊肇嘉與江文也合影／一九三〇年代後期

刷術、攝影）革命不能單以社會經濟生產形式改變去解釋其生成因；同時，機械複製流通的科技創新也不能脫離開更為龐大複雜異質的記憶技術論述場域去做割裂性片面討論。所以，不論是以幫助記憶的工具，或是機械複製時代的流通商品等等觀點去解析處理幫助記憶的事物，都將落入片面自我循環的矛盾困境，因為這些事物，它們本身即是記憶。記憶事物，記憶實踐的運作構成另一種經濟場域，這個場域與社會經濟場域間有交換、流通、轉譯的關係，但不存在一一對應或再現的關係，而遺忘也更不是兩個場域的疏離斷裂，它是兩者間的相互重疊深陷處。將前述《楊肇嘉回憶錄》中早發的幼童國家意識矛盾現象，重新置入記憶事物與記憶論述的實踐運作關係去看，先前所謂補償幫助記憶，認同虛構的解釋之不足曝露無疑。首先該質疑提問的對象應是矛盾現象產生的場所，「回憶錄」作為記憶論述構成者之一它會有什麼特質？也即是說它和其它的記憶事務所共同運作產生的記憶場址具有什麼樣內容？這些問題的提出與回答先於急切任意地給與矛盾現象一個單一解釋。楊肇嘉生前在清水六然居收集保存大量的公私文獻檔案，回憶錄的寫作以此作為基礎材料。這些文獻、檔案、影像、圖書與藝術作品共同建構出楊氏個人的記憶之宮。《楊肇嘉回憶錄》是少數從這個私密場址逸出到公共領域中自由流通的記憶事物。楊氏的龐大記憶宮殿和回憶錄的寫作刊印在近百年台灣文化史上是一件極為特異的現象，這個現象的成因複雜，既不能單從個人因素去考量，也不可能完全憑藉政治社會經濟

因素就可全盤瞭解，如同前面解釋記憶論述與社會經濟的歧異關係一樣。不論是終戰之前的殖民政治經濟社會情境，或是戰後國民政府統治下高壓冷戰年代，都未出現在西方資本主義社會中那些追逐記憶事物的狂熱誘因（貨幣經濟或非經濟因素），初期的殖民經濟和短暫工業化之後的戰時緊急體制，戰後凋蔽等待復甦的社會，有的只是負面因素，摧毀記憶與遺忘反倒是一般記憶者所共同追求的庇護（看，戰後那段漫長白夜，多少公私記憶文獻檔案，在恐懼下，在暴力下，在不自主的自動執念下，自行焚燬拋棄或改造。清水六然居儼然成為忘川中少數被遺忘殘留的記憶之島。公共記憶也在國家政策原則下逃不過遺忘與摧毀、編改的命運）。（原發表於《楊肇嘉留真集》，張炎憲、陳傳興編。財團法人吳三連台灣史料基金會，二○○三年。）

註解

1. 吳密察，〈綜合評介有關「台灣事件」（一八七一～七四）的日文研究成果〉《台灣近代史研究》（頁二○九至二六九）民國八○年，頁二五七。

2. 同上，頁二五九。

3. 落和太藏，〈明治七年牡丹社事件醫誌〉，下條九馬註，賴麟徵譯《台灣史料研究》第五、六號，一九九五，台北）。

4. 《日清戰爭從軍寫真帖——伯爵龜井資明の日記》（柏書房，一九九二，東京，頁三九）。

5. Roland Barthes, La Chambre claire: Note Sur la photographie, Éditions de l'Etoile, Gallimard, Le Seuil, 1980, Paris, p. 136.

6. Le Robert, *dictionnaire historique de la langue Française*, sous la direction de Alain Rey-Partage: Dictionnaire le Robert, 1998, Paris, pp. 2585-2586.

7. 同註5，p. 142。

8. 同上，pp. 150-151。

9. Michel Foucault, *L'archéologie du Savoir*, Paris: Éditions Gallimard, 1969, p. 172.

10. 鄭天凱，《攻台圖錄——台灣史上最大一場戰爭》，台北：遠流，一九九五年，頁五〇至五一。

11. 同註9，pp. 14-15。

12. 王詩琅，〈日本殖民地體制下的台灣（上）〉，《台灣風物》第二十七卷，第三期，民國六十六年六月，頁八五。

13. 清國政府破壞和平證據（電稿），第二號證，曾喜照向記名提督張兆連書，收於《日本據台初期重要檔案》，台灣省文獻會印行，民國六十七年十二月，頁八三。

14. 「此即是，我見證了我說法文，我知會那些懂我說的語言的收信者這個情形。這是見證的第一個條件。隨後，他以第一人稱做出這個陳述，就像所有的見證所必作的。一個見證永遠是以第一人稱發出。」Jacques Derrida, *Demeure: Maurice Blanchot*, Éditions Galilée, 1998, p. 43 曾喜照發出的求援書，封函之後所附添的急迫第一人稱口吻書寫，「封緘之際已見十餘艘載兵登陸矣。」就是第一個極端典型的見證，第一人稱的音聲劃破書寫，就像它穿透書信封套，急迫片刻的同時性觸手可及，就在眼前。

15. 黃秀政，《台灣割讓與乙未抗日運動》，商務印書館，民國八十一年，頁一三一。

16. Mona Ozouf, *La fête révolutionaire 1789-1799*, Éditions Gallimard, 1976, pp. 207-212.

17. 「日本據台初期重要檔案」祝點案（一）（頁九至一七），台灣省文獻會印行，民國六十七年十二月。

18. 同註9，pp. 170-173.

19. Allan Sekula, "The body and the archive," 1986, in *The context of meaning: critical history of photography*, edited by Richard Bolton, M.I.T Press, 1989, pp. 343-388.

20. 「據警察官、司獄官練習所長稟申設置形式參考品陳列室乙節以及有關沒收物品引渡，以訓令第八號規定案」，明治三十八年一月十二日收於《日據初期司法制度檔案》，頁九九六至一〇〇〇。

21. 《草創時の民間內地人》收於《始政五〇年台灣草創史》，緒方武藏編著，台北，昭和十九年。台北：南天書局，一九九五，二刷發行，頁七七至七八。

22. 相簿流行於十九世紀中葉，主要促成的原因是「名片」(Carte-de-Visite)式肖像小照大量生產流通，造成相簿的普及於中產階級，擁有相簿就像有了「可攜帶的（家庭）博物館」。因為工業革命造成經濟與社會的激烈變動，家庭相簿的大眾化被視為是一種維繫逐漸崩毀的家庭結構之政治策略。而關於相簿照片的分類編排原則，也成為一時興的話題。引自Jean Sagne, "The photograph album," in *A new History of photography*, edited by Michel Frizot. Könemann Verlagsgesellsc Haft mbH, Köln, 1998, p. 120.

23. 相館紙袋原廠紙袋(sakura、oriental Photographic paper，三菱等)，公文信封、相紙原廠紙袋，一般信封紙袋，甚至裱照片的背卡都派上用場。相館紙袋的時間，昭和時期（以一九三〇年為大宗）和戰後國民政府時期，以這兩段時間為主。明治和大正時期留下大量照片，但未保存任何關於相館或拍攝者的資料；另一段欠缺拍攝相館資料時期，從一九四三年為躲避日

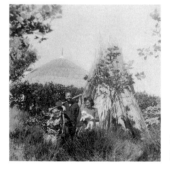

大東農場／一九四四至四五年
（民國三十三至三十四年、昭和十九至二十年）

警糾纏，取道朝鮮、滿州國到華北，隨後落腳暫居上海成立東大實業公司支店，並經營大東農場到戰爭結束，於一九四八年返台，一段動盪不安的戰亂年代，只有極少數照片躲過歷史暗影殘存下來，沒有任何拍攝者、拍攝場所的紀錄可資參考。在這麼一座數量異常龐大的私人文獻檔案，上述的欠缺拍攝者、拍攝場所資料被系統性地依不同時期派分，這個現象令人訝異，雖然沒有任何表面準則可資說明或證明，此種特殊檔案分類現象確實及存在之因由——如果有任何必要的檢禁原因讓這位（或幾位）不可見的檔案分類建構者操作上述的取消／失落策略，依常理，最先該被銷毀的應是相片，但乏人難解的是他（們）卻保存內容，位移性的，反而將外面的（或相關性）的容器取消掉。介於明治、大正時期和擴張入侵中國的昭和時期及國共內戰的混亂過渡期彼此之間有什麼樣的歷史因素會造成如此殊異的檔案修辭轉移？楊氏影像文獻中最早的一張照片，「初次寫照」，拍於明治四十一年（一九〇八），這一年他到日本留學就讀。明治、大正時期對楊氏而言是一段極為重要的啟蒙成長經驗，透過殖民科技（認識論系統與倫理價值體系改變）的操作滲透，他學習成為殖民帝國的一分子。此時期拍照留真一方面既是被攝者對於自我形象的反省自照要求之滿足，但另一方面被置於相館拍攝地面對鏡頭，無可置疑地他是一個被光學儀器觀察的對象物。在自我意識尚未清楚成形，被動性（被殖民）在拍照場景中凝焦物化。由此可以瞭解，楊氏影像文獻檔案偏疑地以取消相館、拍攝者資料替代照片的作法，不僅是為了要存照留念的記憶檔案的

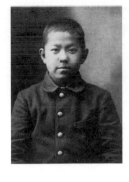

楊肇嘉小照／一九〇八年
（明治四十一年）

功能，更重要的是取消掉這部分，也即是去除拍攝者以及整個聯帶的觀察論述，被攝者希望藉此能脫開被觀察、被殖民等等的被動性，後移重構虛擬的自主性慾望。中日戰爭時期的楊氏是一位色彩鮮明的反殖民政治異議分子，有很豐富的政治抗爭經驗，為躲避戰時日本殖民政府的高壓政策，他選擇自我流放到對岸邊緣母國。這個選擇在戰爭結束後又因為國共內戰等等因素，招惹被押審判的短暫「戰犯」牢獄之災。同樣的擦拭、失落操作，但被取消的觀察者不再是日本殖民政府。取消的意識更為清楚，手段上也更為立即與極端，伴隨的情感也不同於對明治、大正時期照面的青春感傷，那是什麼樣的情感當面對失落的拍攝場所？

目前在文獻檔案中搜集到的照相館或拍攝照片的有關機構：昭和時期，台中地區——大同寫真部，喜樂寫真館，三光寫真館（mimitsu studio）、林照相館，新民報社。日本、東京——Nonomiya（野夕宮九段）帝國大飯店，K相館寫真部。中國大陸（參加新民報社主辦主辦「華南考察團」時期），杭州一二我軒（Ngo Shen）。戰後，台灣國民政府時期：台北——白光攝影社（中山北路）及白光攝影第一分社（重慶南路），雅典攝影，訪梅照相機材行（延平北路），名峰照相館（信義路），蕭記朗月彩色、黑白攝影，福山照相材料行照相部（信義路），照相材料第一行（延平南路），國際攝影公司，天然攝影社，東南照相館，亞洲新聞攝影社（牯嶺街）台灣新生報。台中——中美攝影社（三民路），定都照相材料行（中山路），白宮攝影（清水）。高雄——良光沖曬部（新興區

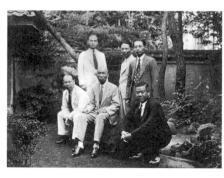

退思莊聚會／一九四〇年
（昭和十五年）前後

042

中山路），得勝照相館（美濃鎮）。台東日報攝影社。其他尚有，明光照相館，新光照相材料行。照相館的分布狀態，戰前一九三〇年代大台中州地區和戰後台北地區（一九五〇到一九六〇初期）這兩部分佔了極大的比重，相對其他地區，特別是東京、日本內地只保留下少量的相館殘蹟，但卻保留大量的照片。一九三〇年代，楊氏來回日本、台灣穿梭旅行，三〇年代末期他更移居東京直到避走上海。如果是單從數量上考慮，楊氏在東京（和日本其他地區）的留影事實上應不會少於（甚至超過）這時期在島內所拍攝留存的照片，這裡面是否也進行過類似前面所討論的那種取消相館、拍攝者的邏輯操作？不論是一九三〇年代的台中州地區或戰後台北地區，在這兩個區域不同時期楊氏的照片內容性質其實含有一個共同的特徵：這些照片大部分是屬於公共事務方面的影像，一種廣義的政治影像。昭和時期的後殖民政治、文化運動推動者。戰後國民政府的地方政治執行者。至於介於兩者之間楊氏在戰後上海參與的台灣重建協會照片，楊氏私人檔案中從未發現，而在柯台山的訪問記錄（口述歷史叢書六十三，頁六一）中有一張楊氏參加的團體照（民國三十五年一月五日，台灣重建協會上海分會籌備會）。

24. 楊肇嘉，《楊肇嘉回憶錄（一）》，台北：三民書局，民國六十六年四月四版，頁一四。

25. Benedict Anderson, *Imagined communities: reflections on the origin and spread of Nationalism*, revised edition, London: Verso, 1994, p. 204.

登新高山紀念片——由楊肇嘉新高山之旅說起

一、家庭、相簿、檔案與記憶

楊肇嘉留存下來的私人文獻檔案資料中有一系列他和親友出遊登新高山（玉山）的紀念照片。這組紀念照在當時可能沖印複製很多套分送參加旅遊的成員，楊肇嘉的家庭相簿集就收藏了兩套分貼在不同的本子。這兩套照片的保存狀況，系列完整程度大致上相差無幾。所不同的是那組和楊肇嘉兒女小學遠足團體照合貼成一本照相簿的照片在排列組合上呈現較明顯的敘事軌跡，同時它也被特別標明，在相簿脊背貼了一張用毛筆寫的標籤，「小學生遠足記及登新高山紀念片」，另一套同系列照片就沒有這些標記，排列上也較散亂，但是它多了一張照片，乙女橋

前的合照。貼在「小學生遠足記及登新高山紀念片」相簿內的這套登山照片，總數共四十二張，再加上那張乙女橋前合照，這四十三張照片是目前所能找到關於此次旅遊的影像記錄。

「小學生遠足記」和「登新高山紀念片」在類型上雖然類同，都是旅遊時拍的團體紀念照片；但是在內容性質和時序上卻有很大差異。「小學生遠足記」跳躍排列不循時序，由這些照片中的事件時間到「登新高山紀念片」兩者之間更是時空斷裂的組合，沒有任何中介聯繫關係。此種時間安排方式和一般習見的家庭相簿循序編年大事記方式有頗大差異。內容方面，「小學生遠足記」拍攝留存的是楊肇嘉子女們（以楊基焜，楊湘英為主）在日本讀小學出遊遠足團體合照，制式化的儀式活動，制度與檔案的意義遠大於個人記憶保存與塑造的意向。專業相館的技術與工具運作生產標準化的集體記憶空間，攝影師與相機透明消失在畫面之外，不去介入干擾影像觀看。被拍攝者在快門啟動前早已將馴化的身體凝固在制服與一定的姿勢之內，不需等待相機操作。個人團體或家庭旅遊紀念照雖也難免會受到社會文化制度的規範影響，但卻不是以直接呈現的方式。不會出現全知全能的泛視（Panoptique）拍攝，拍攝者和相機也不可能透明化，透過種種方式它們會被納入畫面內。除了上述的影像性質差異之外，編排這本相簿者在「小學生遠足記」的照片再附上文字說明指出群照中主要人物所在（湘英、基偉、基焜等），這些簡單文說是以深色細筆寫在相簿的黑色裱背卡紙上，深色的書寫筆跡幾乎快要完全溶入黑色裱紙背景當中，相

片的私密封閉寂靜全然沒受到干擾。「登新高山紀念片」只有影像圖片，沒有任何圖說。如果說添加文字圖說是為了幫助記憶去辨認閱讀，深色書寫標示記憶的行走途徑，暫時懸置影像不讓它流失黑化。 那麼，剪貼相簿者處理「登新高山紀念片」時省略相片的文字圖說，但卻又不忘要在相簿封面脊背上寫下這系列相片的標題的矛盾行為說明了什麼意義？很顯然，若光只是想從一般的物理性，或前後因果關係去解釋這個差異矛盾，那不可避免地會落入無止盡的循環論證，怎麼說都說不清。家庭相簿的文字圖說是一個很普遍的現象，剪貼者與書寫者可能是同一人，也可能是不同人；再加上拍攝者與被拍者的變數，也許還有收藏者等等其它因素，這些變數可組成多少種排列組合，進而引生出多少種詮釋的可能。唯一可以確定的是文字圖說幫助影像、圖像記憶。不論這個圖說是指標性的，像這裡「小學生遠足記」的作法，直接點出人物位置；或是象徵性的、以文字詩詞描述照片內容。文字圖說與圖像的符號學關係基本上是建立在互補、助憶的基礎上。相簿剪貼者省略了「登新高山紀念片」圖說的作法預設了這組照片會命定地被誤認，被遺忘在未來。在剪貼者、書寫者之後的觀看者是必然、先天地，要去參與遺忘。如果遺忘是不可免的命運，那為何又要在相簿背脊上寫標題？標籤題目之書寫性質基本上是不同於文字圖說，它不是以幫助記憶為主要目的，建檔分類的指標功能才是它的優先考量。從文字圖說欠缺與標籤書寫這個矛盾中似乎可以探知「登新高山紀念片」系列照片的某種特殊性，作

046

為個人與家族親友的紀念照，它等待的是遺忘的命運；在遺忘的過程中分類檔案化卻反將它轉變成為另一種材料，歷史材料。相簿剪貼者面對「登新高山紀念片」的態度，矛盾擺盪在遺忘和揚棄改變這個遺忘成為另一種記憶。將「小學生遠足記」和「登新高山紀念片」兩組如此異質照片系列合併在一個相像的「旅遊」相片類別內而成為一本相簿，此種檔案分類相當隨意，並不是依照一定的嚴謹科學方法。；但是從另一個角度去思考，剪貼者重組記憶的工作，異質拼貼兩組完全不同性質的兩者貫串在一齊的作法，卻有些類似夢的工作過程，藉自由聯想將時間地點性質全然不同的兩者貫串在一齊，因為它們都是「旅遊照片」。拼貼過程中，「小學生遠足記」被允許帶有語言材料的殘缺遺痕，至於「登新高山紀念片」則只留下影像，沒有任何語言聲音。「小學生遠足記」的全景泛視觀點的專業相館產品特質反映對比出「登新高山紀念片」的主觀單視點淺景深的業餘照片特質，失焦等待遺忘。如果沒有其它文字資料，這組登新高山的照片能否逃得過遺忘的命運？

二、新聞媒體，國民旅遊與殖民觀看機制

跟新高山之旅有關的文字資料，除了楊肇嘉在《回憶錄》第二卷，〈楊清溪飛行壯舉〉章節結

尾簡短提到「就在他們對我力持『台灣地方自治』所提出的條件意見紛紜的時候，我與我的侄女素娥已登上新高山（即今之玉山），作我百忙中的登山旅遊。」，此外，在楊肇嘉私人檔案中尚存有一份油印文件，派發給參加登山旅行的成員之旅遊須知——「新高登山案內」。這份指南須知內容包含：「新高登山略圖」、「新高登山里程」、「新高登山日程」、「參加者名冊」、「登山者案內」。在「新高登山案內」封面左側下——「主催台灣新民報社」，明確指出此次旅遊是由報社主辦的團體旅行而不是楊氏個人和親友單獨發起的，組織旅行的民間社團色彩自然較為明顯。

從大正時期一九二〇年初開始，台灣的新聞媒體接續先前政治軍事與學術踏查對高山林野的初步殖民改造行動，在軍警鎮壓控制山地族群與經濟產業開發的基礎之上，新聞媒體和殖民政府合作進行另一種山地林野空間殖民化的策劃，兩者各別從不同途徑一齊建構台灣高山自然原野的想像空間。從一八九五年領台開始，明治和大正初期的殖民政府在高山地區同時進行鎮壓監控行動和學術踏查研究的分類與測量科學策略，兩者都是一種實證性的泛視政策，為了殖民經濟生產之目的而推展。由一九二〇年初開始一直到太平洋戰爭爆發為止，殖民政府對台灣山地的規劃由產業經濟的物質生產目標轉向非物質性的再生產經濟，以先前泛視政策所獲得的分類知識作為基礎去構造想像的理想自然博物館。人種與自然景觀，[2] 台灣新聞媒體在這段時期熱烈參與和推廣登山運動和山地國民旅遊的作法，正好呼應了殖民政府規劃與設立幾座台灣國家公

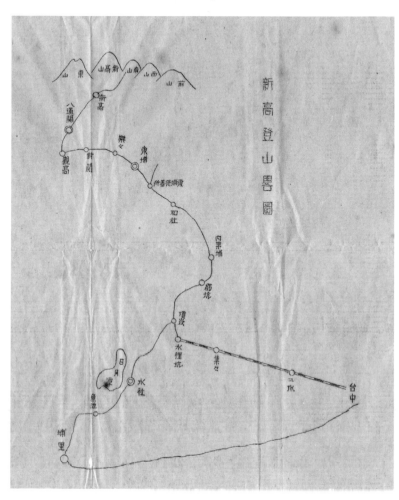

新高登山略圖

園的政策。兩者為了開拓殖民想像空間分別在不同社會領域共同合作。沼井鐵太郎在《台灣登山小史》裡列舉了成書之前歷年中數件較具代表性的新聞媒體與登山運動的互動事例。其中像大正十一年（一九二二）七月由大橋捨三郎父子和台灣新聞社共同主辦的登山活動，「鼓吹趣味登山精神，也帶動登山的流行風潮」[3]。但最為突出，具有轉捩點意義而被沼井認為是媒體的啟蒙事件，大正十五年（一九二六）由台灣日日新報社贊助台北第一及第二高女登山隊攀登新高山。同時也將登山過程攝錄成記錄影片[4]。隨後公開放映並舉辦座談會。這個事件之所以重要在於讓殖民者的泛視被轉換情慾化。所謂的「啟蒙」不正是透過這種倒錯轉移過程讓殖民地民眾從窺視中學習認同泛視策略。這部記錄片，可能是日據時期大戰前唯一的一部新高山登山影片，在這時期（以及戰後）是否尚有其它類似的影片有待考證。但可以確定這是第一部關於新高山的電影，它不同於以往的靜照機械影像，它帶進時間影像；殖民者不僅要逼真地再現，複製殖民空間影像，他也要殖民化時間，以時間去測量空間，時間化空間。將時間殖民化是朝向建構殖民想像空間的第一塊基石。

新聞媒體和登山運動的密切關係又可以從「台灣山岳會」的組織結構中見到潛存的殖民權力

關係，沼井的文章特別強調創會時期的一個特殊狀況，當時主要的幹部不是一般登山愛好者，而是「官廳及學校的實際權威者、著名的登山家及新聞界熱心人士擔任後援，後來登山家便漸漸增多」[5]。國家–知識–媒體三者聯合控制決定台灣登山運動的發展，登山愛好者反而淪為從屬被支配的地位。媒體介入登山運動的程度與日俱增，到了昭和十四年（一九三九）媒體更澈底主掌「台灣山岳會」，由《台灣日日新報》擔當指揮中心的角色。[6] 國家–知識–媒體三者在「台灣山岳會」的組織核心彼此相互消長的情形有待更詳細的研究分析，但是可以確定的是這個消長變化是緊繫於台灣山地殖民策略的更動，同時它也決定影響了整個昭和時期一般大眾對於登山與台灣高山林野的先決意見與觀念。三種觀看技術與策略的運作構成某種「先決機制」（pré-dispositif）支配控制了被殖民者在想像中的自然空間裡的「觀看」（位置與形式）。國家的「泛視」，知識的「分類觀察」。媒體的「窺視」交互進行在台灣高山林野，將這場域空間由「自然」狀態拋進「國家領土」–「實驗室」–「場景」的混雜異質空間的形成過程當中；國家公園的設立懸置了上述的形成過程在一個新的場址：博物館，展覽與事件，規劃了觀看者的慾望。

三、旅遊時間——最後的自然與誤憶

楊肇嘉參加台灣新民報社舉辦的登新高山之旅，他首先要面對的，不論是意識或無意識，就是殖民者所操作的「先決機制」。說這個旅遊是早已被「規定」的意思並不是指旅程的規劃形式被限定在一定模式（時間與路徑行程等等），這裡指的是那些不自覺的既定觀念（關於新高山。那一定是……）以及那更為無形的被殖民、被支配的「觀看」。作為一個反殖民統治、自治運動推動者，楊肇嘉在此次旅遊用什麼樣的方式與態度去對待此種先決的「觀看」？登新高山之旅舉辦的時候，昭和九年或昭和十二年，正處於《台灣新民報》發展旺盛期；從一九三○年三月《台灣民報》改組成為《台灣新民報》發行週刊開始，經歷一九三二年（昭和七年）獲得許可改成日報，一九三四年又發行晚報，一直到一九三七年（昭和十二年）中日戰爭爆發，言論自由被壓制，新聞檢禁逐漸加重，而島內所有報刊的中文版面部分早在戰爭前夕，這一年六月，已被全面廢止，[7]《台灣新民報》在戰爭之前持續成長發展，作為一份被殖民者的代表輿論喉舌，戰爭爆發後原先享有的有限自由與自主性都要被剝奪；它所推動的被殖民意識的構建與抗拒——自治運動的推動與殖民政策議題的討論，這些帶有烏托邦色彩的「被殖民想像」在一九三七年七月之後被徹底粉碎，更為粗暴緊迫的「國家」與「戰爭」現實原則填充佔滿所有的邊際自由，移置「殖民／被殖民」的矛盾，國境之內不再有殖民問題。一九三四年或一九三七年，昭和九年或昭和十二年？「新高山之旅」的確切時間已經不只是年代日期的考據問題而已，它含有很重要的轉

捩點隱喻特質意義。「登新高山紀念片」如前所述未曾留下任何的文字說明，至於「新高登山案內」的日程安排，只有日期（八月七日至十一日）沒有年份，似乎發給當時參加旅行的人，「當時性」讓標明年份成為不必要的多餘。在未查到《台灣新民報》有否刊載關於此次旅行的消息報導之前，楊肇嘉回憶錄中前面引用的那段（下冊，二九○頁）是目前唯一有的文字記錄。依照回憶錄所安排的時間脈絡，此次旅行的時間應該是介於楊清溪環台飛行悲劇事件與江文也等人的鄉土訪問演奏會這兩者之間，也即是昭和九年（一九三四）八、九月之間。時間表上它就緊接在楊氏為了「議會設置請願」奔走東京回台之後，此時，「議會設置請願」運動正面臨最後關鍵時刻。

「新高登山案內」的日程似乎正好可以吻合此時間前後順序。但是這個假設經不起仔細檢驗，馬上出現矛盾錯誤。有幾項論證可以很充分推翻上述由回憶錄片斷所推演出來的旅行年代時間假設：（一）查昭和十年出版的《台灣年鑑》[8]，昭和九年八月十一日當天有一個大颱風橫掃台灣，時間上和旅行的日期正好重疊。颱風預報和外在天候的激變這些都必然會阻擾或中止登山旅行。（二）如果不是昭和九年，那為什麼不是昭和十年或十一年，散裝的另一套不完整登新高山紀念照片，其中未被收入在「登新高山紀念片」的那張乙女橋頭合照，橋頭左邊柱子很明顯刻寫「昭和十一年三月（？）」字樣。為何是昭和十二年？這個年代是從「案內」所列舉出來的參與者年齡對照一些已知，或從名人鑑中查到的出生年月，推算的結果都表明了旅行的年代是昭

和十二年。（三）再從楊肇嘉回憶錄所列的時間順序表去看也有矛盾。昭和九年的鄉土訪問演奏會是八月五日到台北，準備巡迴台灣七個主要城鎮演出，時間上也有一大段落和「案內」所說的（八月七日到十一日）行程相互重疊。此外再從楊氏所保存的鄉土訪問演奏會的照片集裡可以看到很多位參加登高旅行的台灣新民報社的主要幹部成員，也分別出現在訪問演奏會的各種場合裡。很顯然，兩個事件不可能同時進行。從上面這幾點推論可以斷定楊氏在回憶錄裡所提的模糊時間年代有誤。這個錯誤是一個誤憶？或是一個有意的移植改寫？還是根本有兩次新高山之旅，但只有一次的記錄留下來？旅行年代時間的變動的後面藏有很深沉的矛盾。一個在戰爭爆發的時代氛圍中的自然旅行，那會是什麼樣的一種旅行？再加上這個戰爭是殖民者對參與旅行者的血源認同祖國所發起的帝國擴張戰爭，登新高山之旅的參加成員（以名冊所列為依據，不含嚮導與原住民揹伕）全是台籍人士，這當中又以台灣新民報社的幹部佔大多數，成員們的特殊被殖民族群色彩和其在社會階層中所擔當的文化菁英角色，這些因素必然不會讓他們無感於時代氛圍的激變。或許對一般大眾、登山者而言，戰爭的爆發是很遙遠的事，像沼井鐵太郎所說的，「登山人口並沒有因事變而減少」[9]。但實際上戰爭已經開始以模擬方式出現在台灣的山野，「為因應耐熱行軍的時局需要，新竹州竹南郡在鄉軍人分會舉辦了鹿場大山登山，在山上野營前後也同時進行了山岳戰演習」[10]。在平地的城鄉也不是平靜無事，眾多事件因為戰爭爆發而

同時迅急逼迫當時台灣社會各界，隨著台灣軍司令宣布進入戰時體制，已進行中的皇民化運動和各種為戰爭而準備的措施與政策都更加極端地強制執行。「登新高山之旅」選擇這個昏明交接的戰爭前夕時刻進行，走在文明邊緣於戰爭洪水摧毀世界之前的暗夜行路去觀賞最後的雄渾自然，即將被標本化、紀念碑化的自然；他們，穿行山野間的旅者有否意識到自己是如此鄰近命運，所看所聽即將不在？這一年年底，昭和十二年十二月，大屯、次高タロコ、新高阿里山三個國立公園正式成立。戰爭與公園，帝國擴張戰爭與殖民地國立公園，令人不安的詭異矛盾弔詭關係，科技與「自然」（所謂的「自然」），破壞與保存，同時並存，「登新高山之旅」開展一個轉捩點的隱喻。緊繫在戰爭前夕的特殊狀況，還有一件更為直接急迫事件，它關係到楊肇嘉本人和一部分旅遊成員，這個事件影響此次旅遊，讓它的色彩更為暗淡。在旅行出發之前三週（七月十八日）（自治聯盟理事會已決議提出解散案，楊肇嘉耗盡極大心力參與推展，日據時期大戰前台人最後的政治團體經過七年的努力之後，在獲得有限的成果之後因為內外矛盾和外在特殊狀況而不得不解散，八月十五日，才剛結束登新高山之旅沒幾天（八月十一日），楊肇嘉召開第四次也是最後一次「台灣地方自治聯盟」全島會議，正式宣布解散。楊氏對於此事頗有感觸，在回憶錄中對於個人在「台灣地方自治聯盟」的推展過程中所投入的心力著墨不少。[11]「台灣地方自治聯盟」是楊氏在日據時期參加的最後一個政治團體運動，隔年年初他移居東京「退思莊」（昭和十

三年）。「登新高山之旅」對楊肇嘉而言，它顯然不會只是一個單純的觀光之旅，它匯集了如此多的「最後」與「不再」、「不在」，這些特質（或說，歷史性）必然會堅持，會質疑旅者。回憶錄裡的模糊時間，或者誤憶，也許正因為這個旅行的特殊性，為了抗拒它的堅持訊問而改寫記憶。

四、語言殖民，與前現代社會階級混雜現象

登新高山之旅的旅遊須知，「新高登山案內」使用的書寫語言是日文而非漢文，這種語言選擇對於一向以台灣人輿論喉舌自居，強調漢文書寫的語言反抗策略的《台灣新民報》主要幹部而言，態度上似乎有些前後不一致，更何況參加旅遊的全是台籍人士。為了《台灣新民報》漢文版的存續問題需採用何種策略對抗軍部的壓力，曾引起報社內高層成員之間的意見分歧。[12] 用日文撰寫「新高登山案內」所反映的究竟是一個政治現實，抑或是另一層意義？也即是說從廢止報紙漢文版開始，昭和十二年提倡的「皇民化運動」以「國語普及」為其主要目標才得以比較全面性推動，而總督府也借機想讓「國語普及」進一步成為「國語常用」：「總督府乃乘機通令全臺官公衙職員無論公私生活宜常用日語。」[13]，那麼「新高登山案內」是否就代表了「國語常用」的成功例子，連一向抗拒「國語」者也都開始接受使用日語在一個相當日常性，不很公共的旅遊指

056

南撰寫。台灣新民報社不是官方公家機構，沒有任何強制性法令規定其內部職員一定要使用日語。至於「新高登山案內」是否會因為它是由台灣新民報社主辦而受到漢文版廢止的法令影響，即使它不是報刊新聞版面，也連帶地必須遵守日文撰寫的規定？兩種論點的解釋都有可能，一者是不自覺地已受到語言同化的滲透影響，這些文化菁英像吳文星所言的「雙語並用」，在知識與現代化公共領域方面使用「日語」──一方面代表受過現代化知識教育者的社會表徵，另一方面用「日語」作為溝通語言在不同方言族群之間[14]。另一者則表示語言政策的高度強制性，即使沒有明文規定，它也無所不在支配所有公私領域的語言使用。吳新榮戰前日記，昭和十三年一月三日，他異常精確地記下自己對語言被殖民現象的反思，自我妥協成為國語常用者──「今日起用日文寫日記甚覺不慣。回顧十多年來，日本國的膨脹，意味著日本語的氾濫。我一個小小個人的古城寨，當然不可能防禦它的氾濫。正同我的日常生活使用日語一樣。我的日記也用日文是極為自然的事。……。我寫日記只記錄我的生活，因此想要記錄私生活的人，不得不以自己最容易了解的語言去寫日記不可。」[15]從這段日記摘錄裡可以看出吳新榮個人對殖民語言擴張滲透抗拒的挫敗，語言的攻防戰伴隨殖民帝國的擴張戰爭進行，殖民語言的主體性甚至已經深至連最為個人隱密的日常生活日記 也要用日語書寫。日語似乎徹底掌控語言意識，不留下任何空隙餘地。同一個月十九日的日記裡載明了從語言到思維的被同化過程…「……而後以日本話

談話，用日文寫作，最後以日本式的方法來思考。一切只為了方便。『方便』與必要成為同化的不可缺條件。我們是被方便與必要所迫，而同化的台灣人。任何人都認為我們是日本人。」[16]

「新高登山案內」用日語撰寫，表面上看來是殖民語言支配的必然結果，但更深層的卻是語言意識的同化與分裂並存的矛盾現象。被殖民者自我割裂的接受殖民語言滲透，殖民語言已不僅是公共語言，它更進而入侵成為私語言的主要成分，主宰語言意識。語言的混血合成（créolisation）也同時隱約進行。

參加旅遊的成員大部分是台灣新民報社同仁，楊肇嘉除外共有八位，幾乎佔了一半比例。楊肇嘉和他的家族親人有六位參加（名冊中沒有楊素娥，但是在回憶錄中楊肇嘉卻只提到她的名字於登新高山之旅那段文字，照片中可以見到她和湘玲一路結伴共行）。其餘的五位成員有學生、辯護士、醫生、製藥業等各種行業人士。旅行案內所登載的職業類別涵蓋了當時台灣殖民地社會最具現代性、帶有菁英色彩的各種領域。這些職業類別和現代城市文化有密切不可分的關係，各自都有不同的學習認識體系和職業倫理。相對於這些現代職業，楊肇嘉的職業卻是「貸地業」，地主.；顯得相當突出異常。這次旅行既然是由台灣新民報社主辦，參加的也都是新民報社同仁，楊肇嘉本人更是報社董事之一（取締役），職業欄上他似乎可以和其它人一樣填寫記者，或是報社董事等等而不是這個具有前現代色彩的「貸地業」。也即是說，楊肇嘉在登山案內登載

058

的這個職業類別，它代表的階級意義大過於一般所謂依照技能、知識去分別的現代職業團體區分。介於貸地業和案內所列的其他職業之間存有「傳統／現代」的差別矛盾。前者是承繼農業社會家族產業所造成的特殊階級，後者們則是現代工業資本社會產物。楊氏的職業欄為何是填上這個相當異質的類別？是否這僅是直接從身分戶口名簿登錄上轉寫過來，遵守殖民政府規定措施，如同所有在新民報社工作的同仁身分一律是「記者」，但實際上，參加旅行者大多數是高級職員，他們負責編輯、管理和行銷工作，並沒有幾個是真正的記者[17]。「記者」似乎變成在報社工作的職業登記代號。記者與地主，登山案內所呈現的這種矛盾職業組合關係其實也正是《台灣新民報》的權力組織架構特質；《台灣民族運動史》中關於台灣新民報史就特別提到由於報紙的股東都是地主階級，都沒有經營報社的經驗，因此當《台灣新民報》要由週刊轉成日刊時就出現不少問題，從印刷工廠的設立、編輯和記者養成都是從頭開始，整個報社裡真正有記者經驗只有吳三連，透過吳三連和大阪每日新聞的關係而得到幫助，《台灣新民報》才得以發展[18]。登新高山時，《台灣新民報》已經是發行量突破五萬份的大報，和日系最大報《台灣日日新報》不相上下[19]。楊肇嘉的職業登記在這個時候仍是「地主」，而報社已經進展到相當專業分工；地主與記者的關係一方面既是資方與勞方的合作生產關係，但另一方面更具有文化象徵意義的是在《台灣新民報》工作的同仁也大都是政治運動的同志伙伴；職業登記只在表面上呈現出勞資關係，但其

後的文化政治意義也不容忽視。在這一段殖民時期，「地主」在反殖民運動中充當政治資金提供者的政治經濟角色在那個特定時空背景下是一個很重要的現象。受到「地主」的特定前現代歷史性和階級特徵的影響，那些要建立現代性的種種反殖民運動必然會受到牽扯干擾。登新高山案內的貸地業、辯護士、醫師、記者、學生共處的情形正是當時處於前-現代與現代交接轉捩時期的異質交混社會現象寫照。年齡層上，三分之二參加者都是明治時期領台前後出生，成長的過程剛好是一部完整的殖民史發展階段，對血源祖國認同的塑造自然是更為不易。登新高山之旅的成員彼此之間的關係除了前述的社會經濟層面的勞資關係和政治意識型態認同之外，另一層就是環繞楊氏家族的血源關係。基本上構成這次旅遊的兩個核心組織即是「家族」和「職業」，公與私的雙重核心架構形式在此次的旅遊紀念片中也明顯表現在照片的形式上。

「登山者案內」建議登山者的穿著和攜帶的衣物必需品相當簡便，跟平常旅遊沒什麼太大差別：「服裝最好是普通的輕便服裝，隨著到達高處，遭逢天候、氣溫等的變化，在旅遊期間過夜中經常使用的……」所列舉出來的服裝穿著：可適度伸縮的編織襯衫、西裝褲、雨衣、粗製手套、日本式足袋、草鞋或是底部不會滑的運動鞋，這些幾乎全是日常生活打扮所需而未添加任何特別的登山衣物。從這點可以看出新高山的郊山化，登新高山和一般郊遊登山健行沒太大差別。沼井鐵太郎在《台灣登山小史》很詳細地描述新高山如何由蠻荒險惡黑暗高山逐漸被征服

馴化成為一般大眾夏季旅遊之地，到了昭和九年參加登新高山的普通行程更是達到頂盛[21]。昭和時期台灣國民旅遊時尚選擇夏令登山健行。登山步道與山莊陸續增設，促進台灣高山地區郊山化的轉變。沼井以昭和十年、十一年作為劃分台灣登山史分期的過渡點，從昭和十年開始台灣登山活動由近代登山時代逐漸轉變成大眾登山時代[22]。楊肇嘉所參加的登新高山之旅是當時國民旅遊熱門路線之一。規劃好的路徑行程便利登山健行者的旅遊，輕便的服裝減少登山者的負擔，能夠有更多的餘力閒情去觀看，但同時也局限了他的觀看視野與角度，被規定的觀看。

關於台灣登山界的服裝與器具設備，沼井從殖民者的角度提出一些看法，基本上他認為台灣登山界的技術是落後的，相較於日本內地登山界而言，他們沒有使用登山工具（像冰爪、冰斧、繩索的常識）[23]。而台灣山岳界的一些重要發現與突破，若不是由日本內地登山家來台所完成，就是由旅居台灣日人登山家所創。殖民者的優越感也表現在登山服裝樣式上，他強調所謂的日本式登山服裝的優良[24]。登山服裝的國民性。「登山者案內」所列出的日式工作鞋（地下足袋）、草鞋都是典型日式穿著衣物。從登山紀念片中可以看到，大多數人的確都穿著日式工作鞋上山。

衣物之外，「登山者案內」尚建議登山者「攜帶望遠鏡、小刀、水壺、冰糖、作為興奮劑用的少量威士忌……」。作為個人登山時所需物品而言，這份清單中似乎短缺了一樣在野外活動時不可少的事物…醫藥。尤其是在清單中會特別列出提神、補充體力的食品飲料，卻反而省略掉這個

救護生命安全的重要事物？也許因為整個旅程的規劃非常完善，完全沒有任何安全問題的考量之必要，參加旅行者都是身強體壯，有很好的健康？但是外在的自然環境的變數？不需要醫藥防護的意義所指的或許正是當時台灣國立公園設立的主要宗旨之一，國民保健衛生。衛生的自然環境，沒有危害生命健康的病毒細菌（如同沒有野獸、原住民的威脅），當然就不需要隨身帶著醫藥。此次登山旅遊成員中有一位醫師（王清木），一位製藥業者（黃塗），但卻沒有醫藥。健康與衛生，不需要醫藥，昭和時期台灣高山國民旅遊的國家隱喻？登山者只需要提神助興的兩品飲料。冰糖與威士忌。它們都是昂貴的物品，非日常生活取用的。兩者各自代表殖民者的兩種支配經濟生產模式，獨佔企業與專賣事業。冰糖尚可輕易取用，在台灣僅有冰糖工廠（鹽水港製糖）自製。威士忌則需從日本輸入日製威士忌，或是走私外國威士忌（從一九三一年九一八事變之後殖民政府禁止輸入中國酒及洋酒）[25]。威士忌酒的稀少、昂貴可以想像，也之所以登山案內要特別註明「少量」威士忌。如果只是單純為了提神興奮，島內有眾多專賣酒廠製造各類酒（米酒、清酒、藥酒等等）可很容易購得，飲用也有同樣效果，為何捨此而選擇威士忌？稀少、昂貴的象徵意義是否為這個選擇的主因？

五、兩種光學觀看儀器

觀看的工具，「登山者案內」的建議是望遠鏡。照相機的使用與擁有在當時不像今日那樣普遍，因為這個緣故，拍攝照片，留影紀念對一般人而言是很難得的珍貴事件。「登新高山紀念片」也不例外。直接觀察，不論是肉眼或透過光學儀器(比如案內所言的望遠鏡)，使用此種方式構造出來的視覺經驗和今天沉浸在影像複製(機械與電子)時代的人之觀看經驗是必然會有極大差異不同。直接觀察的此時此地，只有片刻的即時經驗是不可能被複製保存。用望遠鏡觀看，至多只改變了光學空間距離，無法改變觀看的時間性。照相機拍攝就一舉同時改變了觀看的時空關係。「登山者案內」建議的望遠鏡觀看將先前的軍事(政治)與科學(知識)光學儀器變成旅遊觀察工具，觀看的愉悅替代死亡的觀望，或許更正確的說法是，愉悅的觀看建築在先前的死亡凝視基礎之上。望遠鏡的普遍化，一般大眾在山地林野中使用，說明了台灣山岳已被澈底納入一定的光學空間秩序內；殘留的時間性其實也已經開始被轉化改變，透過不同的機制。軍事與科學的光學觀望要求建立客觀真實的經驗空間，登山旅遊的望遠鏡所欲求的卻是客觀世界的懸置，改變空間秩序以便利主觀慾望的投射。「登新高山紀念片」有很多張照片都可以見到旅遊者隨身帶著望遠鏡，其中最具代表性的一張是在主峰標高木柱前面的合照；前排五個人當中左右兩人都各自在胸前掛著一架望遠鏡，中間那位(廖進平?)手裡拿著望遠鏡正觀看左邊遠

方，楊肇嘉站在他身後標高木柱的石頭基座上胸前吊著被遮住一大半的相機。照片裡所有人，除了廖進平和左後方低頭下看者，他們的目光都朝向相機。廖進平的望遠鏡被避開相機，他看向照片畫面之外的不可見遠方。兩種光學（儀器）觀看同時運作，彼此相互對立。相機捕捉所有人的觀看在一個封閉鏡框內，只有望遠鏡觀看穿透鏡框逃逸出去。原本兩種光學儀器的設計是用來輔助肉眼觀看的不足，望遠鏡改變空間距離的局限，照相機記錄、複製影像幫助觀看記憶抗拒時間。基本上，望遠鏡是一個空間觀看儀器，照相機是一個助憶形式的時間觀看儀器──「時間」以物理化學方式被否定，轉變成影像痕跡。望遠鏡的觀看經驗是短暫立即的同時性。照相機的觀看經驗是延遲但可重複再生的。對於空間秩序，望遠鏡扭曲改變透視空間的光學觀看關係，照相機忠實遵守透視空間原則，複製再現於機械影像上。登新高山的旅者們的觀看──直接用肉眼觀望的行為經驗──一方面內在性要受制於歷史性的「先決機制」（「泛視」、「分類觀察」、「窺視」三種觀看的混雜機制影響），另一方面他們的肉眼觀望又同時要被兩種不同性質的光學儀器觀望所牽扯。在這種狀況下登新高山旅者們能有多少的自主性直接觀看？「登新高山紀念片」無意間記錄下來的也許是這個自主性觀看的否定──由歷史性與光學無意識雙重機制所造成──透過攝影機械影像的製造與複製中被揭露，在自我否定當中。望遠鏡觀看在登山旅行中普遍出現，前面已說過，它代表了空間殖民化的階段性完成。照相機觀看、機械影像在這段

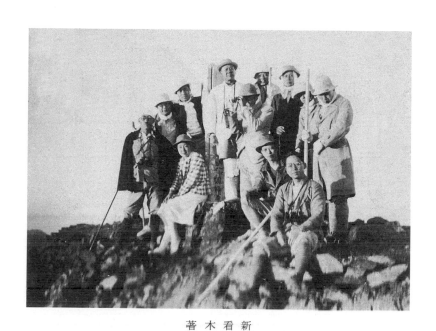

新高山頂合照，中立者為楊肇嘉，其旁看遠鏡者為廖進平，前坐者右一王清木、右二呂靈石，站立者左二陳萬，坐著的女性為楊素娥。

時期的登山活動中才開始萌芽，只有少數人擁有，或懂得操作相機。機械影像的運用除了想要逼真再現，複製殖民空間影像之外；它也引進時間的因素，一種否定形式的時間性。殖民者想要殖民化時間，運用機械影像的精準切割保存時間斷片痕跡的特質去認識時間，再從時間標本上重塑記憶，另一種殖民的想像空間。《台灣國立公園寫真集》的攝製出版的動機之一即是塑造自然影像記憶，否定自然時間。殖民者，國家運用機械影像觀看台灣山岳不是為了幫助記憶，像「登新高山紀念片」和一般個人紀念相簿那般，它重塑或虛構記憶。從記憶的重構這個角度去思考，殖民者所拍攝的山岳景觀照片，在大戰前昭和時期的台灣，他對時間的否定其實是雙重的，既取消否定了自然時間的「現在」，也讓無時間性的機械影像衍生出虛構的另一種過去，否定「過去」。時間的殖民化，或許必須從這個雙重否定開始才會有殖民時間的可能。前面曾提到的一九二六年登山記錄影片的殖民化時間，時間化空間的嘗試，它絕對脫離不了此處所言的雙重否定基礎，沒有這個基礎就無法構建殖民想像空間。

六、殖民與時間性

依照案內所記載的「新高登山日程」，五天的行程中只有兩天登山健行，半天遊覽日月潭；

066

其餘的兩天半都花在車程上。頭一天早上七點由台中車站出發一直到下午五點才抵達東埔山莊，輾轉換乘火車、巴士、台車等不同交通工具。長達十個小時的旅程，台車佔了將近三分之二的行程（七小時又三十分鐘），以內茅埔台車站正午休息做為中繼平分旅程時間。相較於《台灣國立公園寫真集》所建議的新高登山A案行程，從水里坑開始搭台車，沿陳有蘭溪一路搖晃大約十一里半距離到東埔；楊肇嘉一行人的旅程從水里坑到頂崁台車站改搭汽車，縮短旅程時間。「登新高山紀念片」的頭兩張照片拍攝他們搭乘台車的場景。窄小的台車上放置狹長只能容兩人貼身緊坐的竹椅，異常簡陋。「登新高山紀念片」用這兩張照片作為系列的開頭，和結尾那張在台中車站前全體合照，前後反差對比城鄉差異。行程的第二天與第三天，從東埔出發登新高山來回，這兩天是整個旅程之目的所在。兩天中，大致上第一天最為閒適，前後約只走了六個多小時，十八公里遠的距離，從清晨六點到正中午十二點抵達八通關就休息，在此住宿過夜，準備隔日登上新高山主峰。住宿處，八通關宿泊所。第二天登新高山主峰的行程安排相當匆促緊迫，凌晨三點出發到下午三點三十分返抵東埔山莊為主，整整十二個小時上下的路程差不多是前一天的兩倍。由八通關上新高山主峰距離大約是時十公里，行程規劃三個小時又三十分鐘完成登頂，這樣安排是為了配合日出時間。登新高山主峰如果是此次旅行的主要目的，那麼行程表中所安排駐留峰頂的時間的短暫就令人不懂，登頂後他們只逗留了半個多小時，吃

台車站

飯、觀景、拍照留念後就匆忙趕下山而未稍多作駐足。反倒是從主峰下來後在八通關休息的時間卻更長一些，一個小時左右。此種時間行程的安排真會令人產生錯覺，以為八通關才是整個登新高山之旅的主要目標，因為前後加起來在此地駐留的時間遠超過離開東埔山莊之後的任何一個駐在地點。精準計算路程時間，安排一個能符合自己所需的時間表，讓時間被物化成為可以衡量，甚至掌握的事物，這是現代性的時計。旅遊、休閒的時間，本質上它就是一種上述的精準時間表之外的那種游離、自由，不可計量的時間，法語所謂的「自由時間」(le temps libre)；它是無法被規定安排，不屬於任何人的時間。但是現代的國民旅遊，規劃性的團體旅遊卻將之否定，操作時間的流通與分配，資本化時間。「新高登山日程」和《台灣國立公園寫真集》所規劃的旅遊路程的精準時間表，說明了昭和時期殖民地台灣的游離自由時間與自然的消褪，新的時空掌控與規劃已經開始替而代之。如同前面已討論過的殖民化時間對於時間的支配控制，這兩個國民旅遊行程表也具有同樣的時間政治經濟意義。否定自由時間，否定時間的游離不可確定性，其實就是否定時間性。精準的旅遊時間表和照相機兩者都是現代的時間否定機制，否定時間性，也否定自由。因此，是基於什麼樣的考量才會安排出如此不合常理的只停留半小時於旅行目的地——新高山主峰，而讓大部分的時間花費在路途中。旅遊的季節，當時時行的夏令時候（八月初），沒有絲毫外在自然災害的可能威脅——高山風雪或是颱風暴雨（在這種情形下

旅程必然早已被中止）。「登山者案內」建議參加旅行的人所帶的衣物必須品，前面已提過，事實上和一般日常生活使用的沒有太大差別，並未添加任何攀登高山的器材。兩位參加旅行的女性，楊湘玲與楊素娥，在照片中可以見到她們是一路短衫長裙直到旅行結束。服裝的性別差異依然保留未作更動，沒有被中性化像一般常見的女性登山者以沒有性別區分的褲裝穿著登山。從服裝物品和性別差異都延續日常生活樣貌的特徵可以瞭解登山日程所呈顯的時間意識是日常時間的延用，沒有任何改變。相較於高山地區自然地理環境的急劇變化，延續不變的日常時間意識令人訝異。兩天的登山行程中，凌晨三點出發登頂看日出的路途不但有日夜交替造成的氣溫變化、光線明暗交替，而高海拔的林相、地理景觀變化也是相當驚人，它可能是整個旅程中最富戲劇性，最為不尋常。「登新高山紀念片」中沒有發現到任何一張記錄這個特殊經驗過程的照片，留存下來見得到的只有五張在主峰日出後拍攝的合照。「新高登山日程」在主峰三十分鐘休息事項下特別用括弧標明，寫真攝影。整個旅程只有這裡和東埔山莊，特別標明攝影活動。「登新高山紀念片」中有兩張在東埔山莊前面拍的照片，依照相簿排列的敘事順序，頭一張排在兩張台車站合照的右下方，時間大約是剛抵達山莊不久，一群人圍坐大樹下長桌前，行李背包堆放在楊肇嘉身旁的大樹地上，楊肇嘉一身白色西裝皮鞋斜坐籐椅上，照片前景一頂斗笠和一把黑色雨傘拋在地上。另一張照片放在八通關途中照片後面，全體排在山莊大門前石頭

070

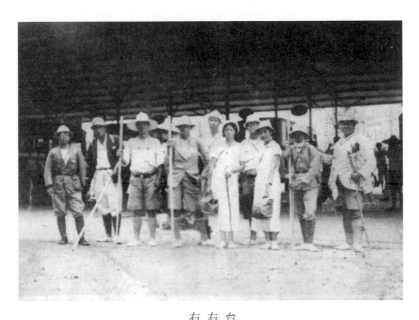

台中火車站解散前合影，右一楊肇嘉、
右二楊基森、右三楊素娥、右四陳萬、
右五楊湘玲、左二楊基先。

台階上合照，都是登山打扮，人手一根木杖，男士們一律打綁腿穿布鞋，隊伍中有兩、三人穿著國民裝，兩位年輕女士白色長裙短衫。所有人都是夏日衣著，除了前排最右邊男士，他可能是嚮導，全身寒冬衣物，深色長大衣，頭部戴帽之外還包著圍巾只露出臉。全然是另一個世界的他者，還帶著高山寒冷。男士們戴的帽子種類也頗具殖民色彩的混雜，非洲帽、布帽、台灣斗笠，各形各色。從這兩張照片的性質樣式，可以解釋，所謂寫真攝影指的可能是團體合照，特別強調標明了照相的珍貴，只能選擇代表性地點合拍有紀念價值的相片。那五張在新高山主峰拍攝的照片其中四張是群像合照，一張隨機拍下楊肇嘉和女兒（或侄女？）進食吃便當的片刻即景。四張群照中有兩張在標高木柱前面拍攝，十二個人沉浸在日出前後的光影中或坐、或立、或躺各擺出不同姿勢。還有一張是陳萬和廖進平坐在前景，後面站著兩位不清楚身影者，右後方楊肇嘉背向站在標高木柱前向下望，他正低頭看手裡拿的東西（相機？）。最後一張也是隨意即景拍到廖進平和不知名者站在小神社前面吃便當，左方站著兩位原住民揹伕，一個大的布包裹和籐籃背袋扔置地上。從這五張照片可以歸納出來他們在主峰頂的主要活動，不外是看日出、拍照留念、吃飯（日式便當）。五張照片的內容性質其實蠻重複的，其內容不出合照和吃飯即景的範圍。除此之外沒有任何主峰頂四周的群山影像，不但沒有單獨的山岳影像，就連其中一兩張的背景勉強出現山影，也都是模糊失焦暗影。大部分群照都是背對空白的天空，好像

不這樣就顯示不出地理上至高極限意義？如果沒有那些標高、紀念木柱和小神社可資辨認，這群人站立的峰頂可能是世界上任何一個高峰，沒有特徵屬性和地理方位。殖民者的紀念標誌將他們重置在一定的歷史場址裡[26]，不讓空間無限抽象衍化，重新定界。新高山頂拍攝的五張照片存錄他們三十分鐘停留期間的某些片刻，在目前尚未發現到其它在同一時間地點拍攝的照片時，它們是僅存的峰頂影像，總數不詳的全部新高山頂照片中這五張照片能有多少代表性是很難言說。但可以確定的一點它們只提供了登山者的部分觀看，這個片面的觀看只展現了一個頗為有限的日常生活片段，看不到他們觀看（用肉眼或望遠鏡）的自然山岳景觀。五張新高山頂影像的照相機選擇性的遮掩、否定登山者的自由觀看，影像鏡框和物理、化學的攝影機制共同運作，配合紀念碑記，建構出一個狹窄封閉的規定空間。登山者在主峰頂只停留三十分鐘，短暫的時間內他們親身體驗了日出前後的自然變化，日夜交替的明暗光線和氣溫冷熱遽差。五張照片記錄自然時間的軌跡。看日出全體拍攝合照時，每個人都還穿著厚衣外套、圍巾；那張楊肇嘉父女一同進食早餐的照片裡兩人更是合披蓋著一條大毛氈。到了廖進平站在小神社前吃飯的照片場景時，他已經脫下大衣，放在小神社欄杆上。高地寒熱氣溫的急速變化必然會對身體產生影響，相機前面的日常生活行為其實不「日常」，在忠實複製的機械影下隱藏某些不可見的異常變化。日出後光影變化的影像痕跡比氣溫變化又來得更明顯。最具代表性的那張在日出片

千穗峰合照，左一楊基椿、左二廖進平、左三楊清木、左四楊肇嘉、右一陳萬、後排右二嚮導。

刻時拍攝，背景還是灰淡一片，剛昇起的朝陽低斜偏角的光柱還未普照，選擇性局部照明造成強烈光影反差的明暗浮雕群像效果突立在蒼茫黯淡的腳下群峰之前。戲劇性照明和其它幾張在日光普照下拍攝的平板均光影像相比較，日出片刻時拍的這一張群像是唯一還殘存著黑夜殘影的照片，只有這一張陰影還具有意義——形式與隱喻——能夠和光照相抗衡。但也是在這一張照片才可以見得到被拍攝者們臉上顯露出喜悅（或是其它種）表情，其它合照中的顏孔大多數是木然嚴肅不帶任何表情。在同一場所地點。前後相差不久，同一群人，在不同的自然場景伴隨面對不同的相機，竟然會有如此大的差異表現，好像在「日出」之後一切又回復日常自然，沒有任何事物可以擾動既定的內外秩序，即便是新高山主峰周圍的雄偉景觀也不能、不應該改變既定的時間表。同質生的日常生活取影內容，自然山岳景觀的攝影觀看的擦拭——沒有「記憶」的自然不需、也不能被複製，它至多只能被「望遠」觀看——這些特質是否說明了旅者們為何會花費很長的時間在路途跋涉，而不願意在抵達山頂目的地之後作相對更長時間的逗留，只是一味遵守時間表的安排的制約性反應意義？日夜交替，高山林野地理景觀和氣溫變化，這種種自然時間現象似乎都不能喚起旅者們在規定的時間表之外的另一種時間意識。不到一、兩秒時間的五張機械影像剎那替消失的三十分鐘說出殖民時間的強制性，面對日夜交替景象的訝異必須用更長的曝光時間才能留影，而日出後白日遍照下短暫的時間就已足夠拍攝紀念影像。看不到群

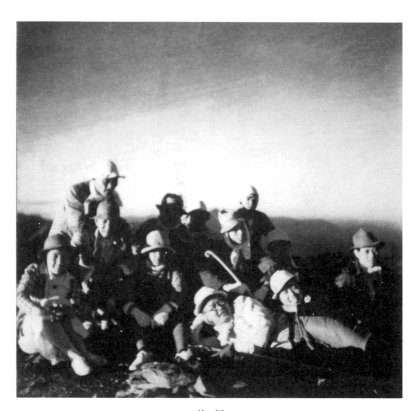

新高山頂日出合照，前排側躺者陳萬，前排左一楊素娥，後排左一廖進平。

峰山景。不僅峰頂這五張照片，事實上，「登新高山紀念片」系列照片中根本看不到什麼風景，拍攝的內容不外是登山者的登山過程，鏡頭所面對的主要對象是人，自然似乎被排除在鏡頭外面。拿新高山頂這五張照片對待自然的方式和相隔一年六月後崗田紅陽為台灣國立公園協會拍攝的新高山及中央山脈群峰的照片，或是前一年（昭和十一年七月）《台灣の山林》台灣國立公園號第一二三號所刊登的山岳照片，相互比較，除了所謂照片類型差異（旅行攝影、家庭紀念照和山岳攝影的不同）和目的意向不同（個人紀念／政府宣傳）的意義之外；「登新高山紀念片」澈底取消被觀看的山岳景象，只拍攝觀看者，而《台灣の山林》與《台灣國立公園寫真集》裡的照片相反的只呈現無人的山岳自然影像，沒有任何觀看者的痕跡出現。奇怪的對立光學觀看關係出現在面對自然景觀時；被殖民者強調觀看者的自我反映，取消被看的對象物，換句話說，峰頂的這五張照片聚焦在「觀看」、排除「被看」的慾望上。殖民者的態度則只讓被看的自然再現，觀看者維持泛視的隱形透明，不會出現在影像裡被看。從「看／被看」的對立矛盾可以明白為何只有在日出片刻時眾人才出現欣然愉悅的表情，之後，所有人都是嚴肅僵滯顏孔；相機意識凝固眾人的不安觀看，逼迫他們面對相機鏡頭，揭顯他們的「被看」位置和屬性，碎裂他們的「觀看」慾望幻想。日出片刻時，黑夜暗影還殘留著，不是所有人都被光照，陰影和日出光照的戲劇場景移轉光學觀看的不安，片刻的死亡愉悅，暫時懸置相機意識，觀看與其它種種慾望仍可在暗影中

流動。日出後，朝陽普照下，他們又回到日常的歷史與社會關係中。日出片刻時，眾人水平排列的位置與姿勢，尚只有形式的意義而無權力階層關係，前排斜躺的陳萬讓人聯想起十九世紀印象繪畫的野餐郊遊場景，後面蒼茫黯淡的山影更是像照相館裡的背景畫片。日出後，那張眾人環繞以楊肇嘉為中心的合影，楊氏站在標高木柱的石頭基座上位居最高點，階層與權力關係不說自明。相機意識出現與運作是和社會秩序與權力關係平行共生。

七、相機與主體觀望

　　總數四十三張（加上乙女橋頭那張）的「登新高山紀念片」在楊氏家族妥善保存下，還維持不錯的照片影像品質。除了少數幾張已經泛黃到不可辨識之外，以及當時相館沖印不慎的缺失（指印、水漬、定影不夠、底片刮傷等等）和拍照時晃動、對焦失誤；零零總總的缺陷並未影響到「登新高山紀念片」系列照片的整體性。前面已經提過，這些照片的剪貼秩序依照登山行程上所說的前後方式安排，具有很明顯的敘事發展邏輯。剪貼薄每一頁所黏貼的照片數量沒有一定規律，少則一張，多的有到五張貼在一齊。照片尺寸大小也是大小不一。敘事的連續性是以照片在裱紙上的空間位置來決定，剪貼者甚至運用上／下、左／右的排列形式去比擬登山

078

過程的昇降。有幾張照片重複，它們被用來作為填補敘事的空隙的中介環鏈，有點像電影剪接的淡出、溶等等剪輯修辭，這些功能就在於它們的敘事語法運作上。使用的底片大小尺寸方面大致上有兩種，兩種不同種類的相機拍攝。一類是6x4.5（公分）底片，裝在中型摺疊（蛇腹）相機，或是將6x9底片改裝成6x4.5。以這種尺寸底片拍出來的照片有用印樣沖洗，也有放大，它們一致都帶有白邊，這類照片總共有二十九張。剩下的十四張照片，全部用6x6大小的120底片拍攝，這一類相片全是印樣沖印不經過放大手續，有些稍作修邊切割的加工，大體上都是原寸曬印。新高山峰頂那張楊肇嘉站在標高木柱的石座上群照，隱約可以看到他胸前吊掛著一部相機，被廖進平拿望遠鏡觀看的雙手半遮住。另一張更為模糊不清，由楊肇嘉背影看去，他似乎正低頭在看相機的觀景窗。最清楚可以看得到這部6x6雙眼相機的一張照片是在日月潭水社拍下的合照，這張楊肇嘉和女兒、侄女、廖進平、陳萬及不知名的兩位邵族女性在日月潭水社參觀完原住民舞蹈表演後拍的照片，楊肇嘉身上吊著一部雙眼6x6相機，觀景窗蓋向上打開。

照片裡看不清楚相機品牌，在當時三〇年代雙眼相機於德國剛製造生產，上市沒多久，是一個極為新穎、稀少、昂貴的機種。楊肇嘉遺留下來的私人物件中，有一部雙眼相機Voigtländer Superb [27]，若沒意外，以其出廠年代和價格而言，它應該就是照片裡的雙眼相機。而楊肇嘉本人也就是這些6x6尺寸規格照片的拍攝者。不同於使用6x9或6x4.5底片的中型摺疊相機的普

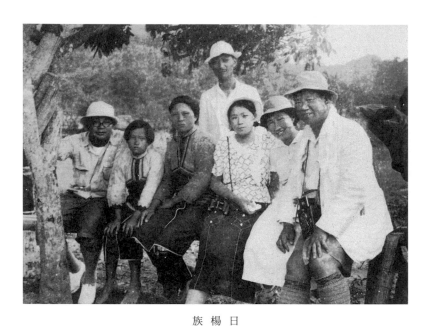

日月潭水社留影，由右至左為楊肇嘉、
楊素娥、楊湘玲、廖進平、不知名的邵
族女士、小女孩、陳萬。

及、低廉。雙眼相機在當時是進口舶來品，擁有者和使用者只限於極少數的一群人，尖端職業攝影師或是極為富有的業餘攝影愛好者。也正是因為它的不普遍和昂貴，台灣當時一般的職業照相館只能用曬印方式洗出樣片而無法放大。「登新高山紀念片」中兩種底片尺寸大小的差異不同，隱含某種在相機光學無意識中暗暗伏流的階級與主觀性差別。無法被放大的影像，就如同用來拍攝的雙眼相機的稀少，不可能輕易擁有，是極少量，很難見到。它似乎退回到攝影剛發明時的特殊狀況，還沒有底片，不能複製流通，每一張影像都是像藝術品一樣具有唯一、獨特性質。只能印樣無法放大的影像特質，阻礙大量複製與影像可視面擴展的可能，影像的私密性被高度強調，只能被個人擁有而不能普遍流通交換的影像，不能被放大的印樣特質讓影像能存留更多不可見的可能，氛圍與想像。

兩種相機不僅使用不同尺寸規格的底片，因為各自的機械與光學構成原件的差異，自然會產生不同品質的影像，也即是說解像力差別會產生不同的影像詮釋，反映出拍攝者與被拍攝物的關係。雙眼相機的析光性，空間景深等等當然和中型摺疊相機拍出的照片不同。除了相機自身構造之差異外，兩部相機具有共同性，由同樣的光學影像科技決定其主要機制運作。不論是鏡片的成分組合、塗膜，抑或底片的感光化學成分，都脫離不了當時的科技論述之影響。因為這個先決機制使得當時的照片帶有特殊的時代氛圍交混在時代風格形式當中，比如對藍色天空

的拍攝，因為鏡頭有否塗膜，有否使用黃色濾鏡（當時最普遍使用的濾光片），在一個尚未有全色片普遍使用的時代，都會影響到天空是否會被拍成一片空白的結果。科技論述主宰了相機的光學機制構成，美學觀決定光學機制的運作。楊肇嘉作為一個業餘攝影者要去操作一部最先進的精密照相機，他必須已經具有一些預先的認識基礎才可能去操作這樣一部光學器材。這些認識基礎包括（一）市場資訊，他為何會去選擇購買一部如此昂貴的外國相機而非當時一般的日製國產其它規格相機？特別是這部雙眼相機很先進稀少，沒有多少人擁有，更不用說去操作使用？基本的使用常識必須先有個學習過程，對於一位像楊肇嘉這種非職業攝影者，他如何獲得這些訊息；學得操作的基本技術方法。（二）另外在拍攝影像美學方面，雖然楊氏親近極多台灣當時的代表文藝界人士，本身也熱心支持贊助藝文活動，收藏美術作品。這種熟悉親近藝術，並不表示楊肇嘉已經深習圖像空間的創作與認知。經驗判斷，攝影記者與照相館職業攝影師，這兩者可能是楊氏學得機械影像的圖像構成的可能源頭。

拍攝的內容方面，大部分的團體合照都是用摺疊中型相機拍攝。至於雙眼相機，6x6規格的照片，所拍的都是楊家家族成員為主要對象，只有少數例外，例如那張在新高山頂日常片刻時拍的群像合照就是用雙眼相機拍的。此外，在日月潭部分也有幾張楊家親人的照片以摺疊相機拍下。除開這些例外，總的來說，兩類相機似乎有各自的專屬拍攝對象，有各自的敘述與觀

082

看方式。為什麼會有這樣的一種割裂雙重影像敘述與觀看現象出現在同一系列照片影像當中？水社那張楊肇嘉身掛雙眼相機的照片，以及在新高山頂那兩張，它們是這系列照片影像中讓攝影者與照相機共同後設地出現。自我反映的影像隱喻了楊肇嘉作為攝影者的主體觀看，他也是啟蒙者，被殖民（被看）的自覺者，自我呈現的主體鏡像。然而這個自覺的觀看者，他所觀看，錄存與複製的不是自然景觀，也不是參加旅行的所有成員，他觀照的主要對象是他自己的延伸——楊氏家族親人。其實從參加旅遊的組成成員職業身分以及政治參與的意識型態上已可看出此種割裂的雙重影像敘述的可能，此次旅遊登高的成員不外是楊氏家族和楊肇嘉的政治同志，事業夥伴友人。楊肇嘉自己的位置正好落處於公私交界處的特殊分界觀望點。至於摺疊相機的拍攝者，他並不具有楊肇嘉的那種特殊後設位置，他所使用的相機和他兩者都只能以間接、不在（影像內）的方式去被測知。但是團體群像，作為家族照片的對立鏡像，卻反倒要依賴這個不能有自我反映特質與權力者去操作不能出現的不在光學機械去製造複製。（原發表於《台灣史料研究》，張炎憲編。財團法人吳三連基金會，一九九七年。）[28]

註解

1. 《楊肇嘉回憶錄》下冊，台北：三民書局，一九八八年，第四版，頁二九○。

2. 《台灣の山林》、《台灣國立公園號》第一二三號，昭和十一年七月。在這期專刊裡，除了刊載有關台灣國立公園主要周邊候補地的各種學術文章（從氣象地質動植物昆蟲到原住民的心理與神話，幾近全面性涵蓋自然和人文的科學知識），也登了幾篇登山遊記，徵文入選佳作和攝影比賽入選者作品。為了台灣國立公園委員會成立（昭和十年年底）和預定區域的決定（昭和十一年二月）而特別製作的專刊，推廣的目的和政令宣導緊密不分，專刊以官方機構的文章領頭，有說明設立台灣國立公園之目的的方向的《國立公園之使命》，還有兩篇談法令和事業組織架構。從專刊的文章排列次序裡，可以窺見殖民政府建構所謂的殖民想像空間的權力階層關係現在不同論述體系上面：法律—(科學)知識—美學。《國立公園事業》（內務局土木課，早川透）這篇文章規劃國家公園的幾個主要設施，分成「利用」與「保護」兩大類。在「利用」這類項目裡又分成交通、休泊、保健衛生、教化等幾項。教化施設的建設內容，主要的就是將獲得的分類知識成果再次分類成為再現的標本佈置在一定的展示觀看空間，也即是「博物館、植物園、動物園及水族館」的設立，將國立公園區域內那些稀有珍貴的「動物、植物、礦物等自然物」和「歷史、傳說、風俗」等等資料完全搜集在一齊，以便研究（頁三一）。國立公園設立的目的是什麼？專刊的刊頭詞，由台灣山林協會和台灣國立公園協會共同署名，簡明地提出兩項：國民的保健衛生和情操陶冶。此兩項標的貫串後面兩篇「使命」文章。國立公園的設立和身體、醫學有不可分的關係，醫學知識、生命科學滲入殖民公共政策，殖民權力關係也藉此延展到生物政治的操控自然。衛生-國立公園-優生學，西方十九世紀的演進論自然觀殖民改造了台灣山林空間秩序。軀體塑造訓練，國民精神養成，這些可能是台灣國立公園設立的殖民、國家意義。

3. 沼井鐵太郎著、吳永華譯，《台灣登山小史》，台中：晨星出版社，一九九七年六月，頁七六。

4. 同前，頁八三。於世界電影史，一九二六年是「山岳電影」類型極為重要的一年。在這一年德國電影導演 Arnold Franck，他是山岳電影的開創者，第一次和女演員 Leni Rifenstahl 合作，這也是她的處女演出，拍攝 Der Heilige Berg（《聖山》）。造成極大轟動。因為這部電影，方有了以後電影導演 L. Rifenstahl 的產生，和所謂的納粹、法西斯電影

美學之建構。日日新報社的記錄片和「聖山」的時間性恰合，是一種偶然，還是左有其它意義，值得思索。

5. 同前，頁九五。

6. 同前，頁九六。

7. 《楊肇嘉回憶錄》下冊，附錄「台灣新民報小史」，台北：三民書局，一九八八年第四版，頁四三〇、頁四三七─四三八。

8. 台灣通信社編，《台灣年鑑》，昭和十年，成文出版社復刻，一九八五年三月。

9. 《台灣登山小史》（同註3），頁二八九─二九〇。

10. 同前。

11. 同註7，頁三一八。關於「台灣地方自治聯盟解散宣言文」可參考連溫卿著，張炎憲、翁佳音編校，《台灣政治運動史》，台北：稻鄉出版社，一九八八年，頁二四九─二五〇。

12. 《台灣新民報》原先漢文版與日文版的比率是漢文佔三分之二，日文只有三分之一。到了昭和十二年（一九三七）年初，日文漢文比例倒置，漢文版被要求縮減。為了對抗軍部的要求，避免被全面廢止漢文版面，報社專務羅萬俥想以子之矛攻子之盾的解法，欲找前總督府警務局長石垣倉治作社長去抗衡軍部。這個建議先後為吳三連、楊肇嘉與林獻堂等人反對而作罷。同年四月一日起所有日系報紙廢止漢文版。《台灣新民報》以多數讀者為台灣人的理由，延至六月一日才廢止。見蔡培火、陳逢源、林柏壽、吳三連、葉榮鐘合著，《台灣民族運動史》，台北：自立晚報，一九八七年四月（第五版），頁五六六。

13. 吳文星，《日據時期台灣社會領導階層之研究》，台北：正中書局，一九九二年三月，頁三六〇。

14. 同前，頁三六四─三六五。

15. 張良澤主編，《吳新榮日記（戰前）》，《吳新榮全集（六）》，台北：遠景出版，一九八一年十月，頁五九。

16. 同前，頁六二—六三。此外在《楊基銓回憶錄》中作者談到在昭和十三年，楊肇嘉全家搬到東京退思莊時，他曾幫忙寫信給台灣的親友，這些信「通常是他以日語口述，我則照錄，堂叔的日語自有特色，……」見楊基銓撰述，林忠勝校閱，《楊基銓回憶錄》，台北：前衛出版社，一九九六年三月，頁九○。

17. 依照《台灣新民報》昭和十二年九月出版的《台灣人士鑑》所記載的資料，陳萬在當年八月由台中支局長再轉任高雄支局長。呂靈石當時任報社印刷局工務監督兼印刷部長，編輯局整理部兼務。陳薰南，報社廣告部長。另，昭和十二年「時事日誌」中，有關台灣新民報社部分：廖進平任職經濟版編輯，而楊景山是台中支局局長。洪寶昆、趙水溝、楊堆全三個人都不在報社的重要組織(重役、編輯局、營業局、支局)的成員名單之內，他們擔當的工作可能就是一般的通訊記者。像洪寶昆就是由通信事務囑託開始，作到台東支局長(昭和十五年)後才離開報社從商。

18. 蔡培火、陳逢源、林柏壽、吳三連、葉榮鐘合著，《台灣民族運動史》，台北：自立晚報，一九八七年四月(第五版)，頁五六○。

19. 同前，頁五六八。

20. 同前，頁一九六—一九八。

21. 同註3，頁二二二。

22. 同前，頁二四六。

23. 同前，頁一一八。

24. 同前，頁一五○—一五二。昭和五年五月，沼井鐵太郎陪同兩位英國人 Murray Walton, K. C. Gross 攀登次高山、大霸尖山等等。對於 Walton 的登山習慣，沼井特別指出：「但 Walton 氏十分喜歡日本良好的習慣，其登山服裝也是常見的日本樣式。」

25. 周憲文編著，《台灣經濟史》，台北：台灣開明書店，一九八○年五月，頁六二○。

26. 明治三十九年（一九〇六）十月森丑之助和川上龍彌登新高山，森氏在山頂上設置最初的新高主峰頂神祠。見沼井鐵太郎《新登高山小史》，頁二六–二七。

27. 第一部使用膠捲底片的雙眼相機 Rolleiflex 是在一九二八年十二月上市，裝 117 底片可拍攝六張。Rolleiflex 才開始確定不變的使用 120 底片，拍攝十二張 6 x 6 照片，這個規格成為以後所有雙眼相機的標準尺寸。由這個標準化規格的日期，似乎也可以佐證登新高山旅行的時間絕不會早於一九三六年。楊肇嘉所擁有的這部 Voigtländer Superb 是出名的昂貴，先進但是商業市場上銷售很不好的一部相機。同一品牌還出產另一型雙眼 120 相機，價格低廉很多，Voigtländer Brillant V. Superb 就已經上市，在當時是最為先進的雙眼相機。以當時的價格而言，一部 V. Superb 在一九三八年美國的價格是美金六十九塊五。一九三七到一九三八年台圓對美金的匯率是一百台圓對二十八塊美金左右（見黃通、張宗漢、李昌槿合編，《日據時代台灣之財政》，台北：聯經，一九八七年一月，頁一〇〇），那麼一部 V. Superb 相機，不算關稅和其它稅金，大約值二五〇圓左右，而當時台灣一般人年平均收入是一八〇圓上下：台灣新民報社大學畢業新進職員起薪是三〇圓（見吳三連《台灣民族運動史》，頁五六八）。楊肇嘉所攜帶的這部相機的昂貴，可想而知。關於相機的資料，參見 Ivor Matanle, *Collecting and Using Classic Camera*, London: Thames and Hudson, 1993, p. 16, p. 133。

28. 本文承蒙高淑媛女士**翻譯**日文資料、陳俊雄先生**翻拍**「登新高山紀念片」，張起鳴先生不遺餘力整理楊肇嘉先生文獻。

見證與檔案——

試論美麗島事件之影像紀錄[1]

在「今天」之前，「今天」，現在時刻，在這批照片未被檔案化之前，雖然它曾經見證、紀錄了某段歷史事件，它是歷史時間，但反諷地，在這之前，它從未被納入歷史場域，被任何歷史論述所討論，任何一種，包括（台灣）攝影史本身。它不屬於任何場所，時間。為什麼要等這麼長的時間，異常延遲地，才會將它們從幽暗角落中重新召喚出來，為什麼在這個時候才會產生「見證必要性」？是否所有的歷史見證都是這般地遲緩延後，像二次大戰猶太滅絕的巨大創傷見證因為創傷的特殊精神機制、歷史文化因素等等造成見證的延遲，甚至不可能的現象，美麗島事件與猶太滅絕兩個歷史事件的差異極大，很明顯地兩者之間是不可能拿來作類比，但是，對於「見證」，它們都呈現出類同的猶疑與矛盾反應。

088

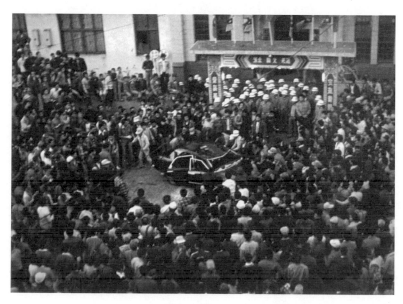

中壢事件

「見證必要性」，在「美麗島事件」之前，一九四九之後的台灣，攝影從未被如此巨量與系統地運用在法律、政治事務上面。幾乎可以說，這是攝影影像進入「見證」場域的始端。不論是在哪一邊，作為政府搜查審判的證物或是自發性參與事件運動者的目擊紀錄，處於事件的兩端兩種觀點攝影行為，雖各有不同意向目的，但卻共同建構了這個歷史事件的「見證」共體，每張影像皆命定地沾染上歷史性暗影，每張影像似乎都在召喚某種「審判」（已經發生或還未發生）。攝影與法律，歷史的關係從未如此緊密不可分，攝影似乎在這個時刻顯像某種不可言說的先天「律則」之強制性與必需性，透過自身之特殊機制運作，而非僅是紀錄再現事件的片刻而已。攝影在這個時刻已脫離開工具性——思維與機制——限制，它成為一種「觀看」，一種特殊的「觀看」，在這過程中「攝影」即「法律」「見證」的意義就在此產生。照片，攝影影像，既是證物，檔案記錄，但它也是被審判的對象，除了在法庭上作為呈堂證物之外，審訊時也使用攝影與照片作為精神心理刑求的手段工具，而最為奇特的是對攝影者的審判，雖然判刑的因由不以此行為作為依據，然而這卻是在戰後台灣影像史上所初次見到的現象。美麗島軍法大審後的台北地方法院司法審判三十三人中，有數位是以蒐證照片作為判刑證據[2]，三十三人中唯一被免刑者，證據不足的訴求也也是以要求法官去調閱當天所有的蒐證照片作為辯詞，判決書中「亦無該被告影像存在等情」是法官作為駁倒偽證說詞的事實依據。這句判語中，影像的存在被視同為被攝者的替

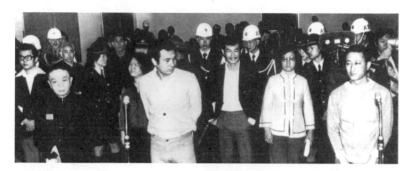

美麗島大審

代事實，de facto。沒有影像即不在(場)。判語中那個哲學用語「存在」令人深思其背後更廣的意涵，後面將更進一步討論。如果，法庭上佐證照片強調的是「在場」，出現，那麼審訊時使用攝影或照片的目的，就像其他刑求的殘酷手段與工具一樣，都是以尋求破壞、摧毀為最終目標，死亡與精神意志崩毀是其最佳表徵。

呂秀蓮以虛構小說方式回述她被審訊時，偵訊者拿被槍斃的余登發案死刑犯吳泰安死亡照片威脅她。[3];紀萬生則遭遇現代台灣版的杜斯妥也夫斯基臨終行刑威脅，執行者還用拍攝他的遺像方式製造逼真臨場恐懼[4]，重演舊俄帝國的專制把戲，攝影替代槍枝見證死亡的威脅，「見證(者)都是劫後餘生(者)」[5]？審訊房裡不同於法庭，照片、攝影的使用意圖不在於強調「在場」，或說「存在」，它的操作意義較傾向於「不在」「死亡」。法院審判裡作為佐證的照片，本質上是不能帶有虛構偽造的成分，只有在這個決定性條件下才能保證這些影像證物可以作為事實、真理的見證。審訊房裡則全然不同，從受審者的回憶見證中所描述的審問過程除了酷刑之外，陰謀詭計操控是主要策略，沒有真理。攝影、照片的逼真特質不是為了「見證」，而是偏轉逼誘供詞。供詞的真假不是問題，重要在於如何產生供詞以便成為呈庭證詞。

從秘密審訊到公開法院審判，攝影、照片與「見證」、「真實」、「法律」的關係產生激烈變化，它們由扮演欺騙、偽造的使僕角色被轉換成事實的替代者，真理的僭越代言人。由秘密施

虐逼供暗室到公開正義審判法庭，攝影—照片的法學價值與意義在「美麗島」這個特殊歷史事件中變成如此地不確定，令人疑惑。此種動搖改變是根源性的，而非僅只是因為彼時的特殊時代因素造成（一黨專政下的不公司法，高壓政治迫害等等），也不光是工具用途差異而已（蒐證拍照與審訊用途不同）。

然而不論是為了蒐證，還是為了逼供使用攝影、照片，秘密匿名是共同特性。拍攝者永遠隱藏在蒐證照片、審訊照片之外，一種無見證者的見證，他們不是秘密證人，因為他們本身就是秘密。這樣的特質當然和泛視的監視體系不可分。無所不在的觀看者，拍攝者。無見證者的見證之絕對權力的必要條件；那麼，美麗島大審時對於見證共體的另一邊，被審判者，的攝影者之起訴就富有另一層色彩意義。高雄事件當夜，張富忠和陳博文兩人分別負責攝影拍照。陳博文被指控以哨子指揮遊行，毀棄憲兵遺留的軍用防毒面具，[6] 張富忠的罪行是「率先手持火把遊行，高呼口號，喊衝，喊打助勢」。[7] 兩人的答辯皆強調除了拍照之外，沒有其他犯行。但從他們答辯中使用的語言措詞中可以看到兩人對於拍照，對於當夜的目擊見證的微妙差別：

陳博文：「李明憲交給我軍用防毒面具，他只是拿給我看而已，看完後又被別人拿走了……。至於我以哨子指揮暴徒一事，我完全否認，從頭到尾我手上只有照相機。」

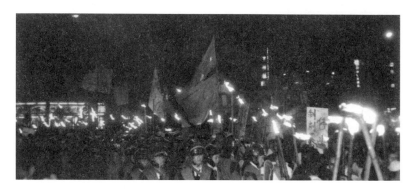

美麗島事件

張富忠：「我是『美麗島』雜誌社的美術編輯，十二月十日的演講會，去的目的是拍照。……我因負責拍照，也跟著人群走，沒走多遠有一個人給我一支火把，我走了約五十公尺，又交給旁邊的一個人，我只是在人群中拍照，當天晚上我一共拍了四捲膠片，這四捲膠片已為警總人員搜走了。」

相較於張富忠近乎攝影般的精確細節描述，陳博文的答辯顯得極度空洞簡略。同一事件，兩位同時專掌拍照紀錄者的法庭答辯見證確有如此大的差異，審訊時遭受的創傷經驗是一個不容忽視的因素。張富忠並未提到任何酷刑待遇，陳博文則深受逼供之害到瀕臨瘋狂地步：

「偵訊四十多天內，身體遭受折磨，神智不清，幾乎崩潰。」

張富忠將拍照當作辯解自己參加遊行的因由，而陳博文的簡短辯詞，完全不帶任何目的性字眼，僅僅用一句「從頭到尾我手上只有照相機」去澈底否認他曾用哨子指揮群眾的指控，也未交代在何處拍攝，拍了多少數量底片膠捲，這些細節似乎都已變成多餘的，當我們試圖理解這

句話所涵指的範圍對象其實不只限於高雄事件那晚而已，從中壢事件後黨外的各類公私活動都包括在內，那麼，不離手的「手上只有」的那層擁有和贈與的意義方才更為明顯。簡單地說，兩個人答辯詞，各自用自己的方式見證當時的歷史事件；張富忠的辯詞幾乎是再現他從相機觀景窗中所見到的事件，在某種程度上，他已經類同相機，只保留下客觀機械紀錄（時空場所和底片數目）。陳博文的簡單答辯中，所有的客觀事實，甚至主觀經驗，都已「完全被否認」，在身體和意識都蒙受巨創之後，對於事件的回憶──見證，口供或答辯──幾乎已經變成不可能，就像所有回溯創傷記憶的困難一樣，答辯的簡略似乎在見證見證的不可能，「手上只有照相機」間接否定了觀看的存在可能，手與相機成為他和世界之間的最後聯繫，眼睛不再存在，他所見到，曾經留在相機中或沒有的都已不在他手上。正是在意識崩毀的邊緣，手和相機才真的碰觸到他先前目睹，面臨當時正在孕生中的龐大集體無意識──群眾。巨大的現象，遠超過任何的見證、描述、影像所能涵蓋。悲劇性地，拍攝者都只能事後透過自身的創傷去遺性、失語地再次臨近體驗其無限的效應。完全否認，極端地否定見證的可能，這個創傷、症狀反應的答辯，卻反倒帶給我們目睹見證之外的另一種見證。

「手上只有照相機。」

與邱明強答辯回駁偽證所　和法官的判決詞中那句深

說的：「要不然所有當天　具哲理的斷語：「亦無被

拍的照片也可證明。」　　告影像存在等情事。」

三者各自表徵了美麗島大審中，攝影影像與見證的矛盾否定關係，三個否定性片刻，詭異地短暫停格在「影像存在」的見證幻象，揭露了其後，或其下，難以探測的幽暗，從何而來的「所有」拍攝的照片，歷史事件能否用見證事物去替代盡數？像張富忠辯詞中去點數他所拍攝的膠捲數目。「所有的照片」，誰的所有照片？這樣的回辯事實上已超過法庭事實審判的範圍，它已經碰觸到範疇性的問題，一個無法用尋常法律、法學條款可以回答的問題，基於此，法官的哲理判語已經毫無選擇地被逼迫要採用「影像存在」這樣的用語。

「影像存在」和「見證必要性」，是否是這兩個因素決定性地讓一位原本以操作醫療檢驗儀器為生的前政治犯，會選擇重新學習照相機的觀看去見證歷史轉捩點中湧現的新社會現象，群眾？從每日面對疾病衰敗的個人身體的醫療解析觀看，轉變成借助機械影像機制去目睹見證崩潰邊緣的巨大社會危機中急速成長的群眾現象，他所拍攝的這一系列照片，從中壢事件之後一

直到高雄事件為止，醫學觀看與相機共同運作某種特殊的雙重觀看光學無意識。醫學觀如何滲透進入光學機制觀看而後再自行異化？正式接觸相機，使用相機去紀錄、觀察政治運動。在這之前，拍攝者對於影像機械並非全然陌生，X光放射攝影中介聯繫他的兩種觀看轉換滲透，所謂醫學攝影，醫學觀看與相機觀看相互結合。但這種結合並非是一加一的連結性，相互掛繫的外在組合，有滲透有質變。種種醫療檢驗儀器中，化學或物理，幾乎都牽涉到光學機制，各種各類的顯微鏡、檢驗機械等等。它們基本上和攝影機械一樣，都是源出於同類的科學論述實踐-物理光學，來自於大致類同的經濟生產體系。X光機器是其中之一，它拍攝成像的原理基本上和攝影類似，也有顯影、定影、水洗等過程，但是最大的不同在於X光機器不是相機，它是一座放射光源，投射X光到被攝體上。因此，X光攝影在某種程度上可以說是另一種印樣照片（contact print），X光機器像暗房裡的放大機光源，投射出一定方向、可調焦點與明暗亮度的光線直接曬像印樣。差別的地方是，X光是一個不可見的短波長放射線，穿透性極強。一般攝影捕捉對象物在可見光線照射下的反映影像；傳統X光攝影借助X光放射線穿越物體可見的表面進入不可見的內部間隙組織，依照被X光打擊對象物的「非透射線性」（radiopaque）物質能吸收阻擋多少射線，最後殘餘穿透離開物體的「剩餘射線」（remanent radiation）由感光底片紀錄其痕跡。[8]否定表面，穿透進入內部間隙，X光攝影的主要空間區辨特徵，環繞此特徵一系列差異性構成X光

照片的特殊圖像空間，那是一種原始素樸的非透視空間。圖像與其拍攝的物體尚保存接觸聯繫

而未失落在鏡像反映中。但另一方面這個非逼真再現的圖像空間也是一個特定知識論述空間，

需要預置的知識體系方才能判讀，認識與運用。攝影照片的影像空間是一種鏡像透視空間，被

攝物一方面必須能夠反映投射在它表面上的光線，另一方面在進入底片之前，被攝物已經被相

機的光學機制轉換成鏡像倒影，攝影照片所紀錄留存的其實是這個鏡像，而非被攝物自身表

像。被攝物自身，其個體在這過程中被雙重否定，先是被當為光的反映面，然後被鏡像化。X

光放射攝影，使用實物直接投射印樣，被攝物體與底片之間沒有鏡像倒映的機制過程，被攝物一

方面既是X光機擊打的對象，同時也是X光射線的收受者，一個會滲漏的收受者。X光照片不

經過鏡像機制中介轉變，實物陰影直接記載，形成沒有景深的實物剪影，全無三度透視空間錯

覺。沒有深度的二度陰影空間，如何呈顯，解釋這個間隙空間裡原有的空間關係「前－後」，

「上－下」等等，就完全依賴一套預先規定的拍攝程序，而這套程序又完全由機械裝置與醫學論

述（特別是解剖學）所決定，簡單說，這個X光圖像空間是一種非鏡像的醫學論述空間，由醫學

論述去重構圖像裡的物體（身體）空間關係。X光照片空間不是觀看的空間，就如同X光機不

是一套光學觀看機制像照相機一般，沒有任何觀看點，它是一套放射光源。從拍攝的機械到最

後成像，X光攝影直接或間接地否定觀看，否定觀看的圖像，矛盾弔詭?!X光攝影原本用意在

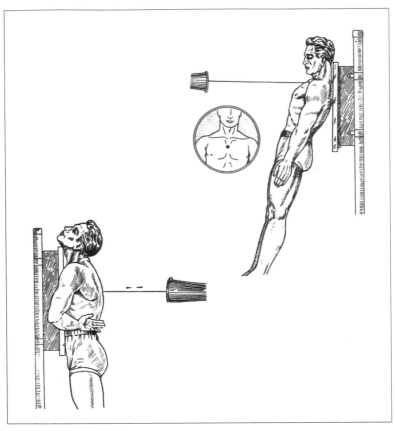

X光照射圖示

揭顯不可見，帶領觀者進入軀體表面之後的間隙，結果卻反倒是不僅取消鏡像想像的可能，更極端地，連觀看也被否定。這是否是死亡自身的顯現，X光照片，死亡的影像，不是嗎，每一張X光不都是直接從病變衰敗的軀體上直接剝離下來，軀體切片，每一片，每一張都是唯一，不能複製，沒有人能複製死亡。雖然X光攝影發明的時間，一八九五年十二月，彼時攝影科技發展已十足進步，拍照已經是一種非常簡易的日常行為，見不到早期時在攝影棚裡受苦拍照的奇景，X光攝影室卻依然保存原始攝影棚裡對被攝者施以苦行對待的狀態。早期攝影棚因為底片感光度和相機鏡頭等等技術性局限，必須以各類的器具去維持被拍的人能夠長時間固定姿勢不動（像固頸叉子，支柱等等），X光攝影室裡，被拍攝者毫無選擇地被凝固在一定的少數幾個極度扭曲的身體姿勢，片刻停止呼吸，有些照片還須吞服化學藥液（硫酸鋇、有機碘化物等等）以便成像，這些種種規定退回原始攝影棚的苦刑室狀態，被拍攝者扭曲僵硬不動的身體，沒有呼吸，完全是死亡軀體的扮演，讓病苦的身體去扮演自己的死亡，X光放射攝影室死亡的場所，雙向地，拍攝者自己共同參與死亡影像儀式，看不見的X光無區別地擴散照射室中所有在場的人。X光攝影室，像傳染無形疾病的場所，存在潛伏的致命威脅。狹小密閉隔離的幽暗空間完全阻絕掉任何和外界接觸的可能，它完全不需要任何來自於外的光源（不論是自然光或人造光線），早期攝影棚的玻璃透光天窗，調整光線明暗亮度的各種布簾，以及製造戲劇場景的各種

佈景道具，寬敞可容拍攝者和被拍照的人自由移動的空間，這些種種場所特質都不存在於X光攝影室，這個絕對秘密幽閉苦刑暗室內。直接印樣的拍攝方式將身體緊貼在底片夾上接受X光機器的射線擊打，被攝體不是被擺置相機鏡頭前一定距離處，他被固定在整個X光拍攝的機械裝置當中，介於X光射線機和底片前面，在拍攝成像之前，這個身體已經無處可逃，他早已被整個機制所捕捉吞食，像被吞進巨鯨裡的約拿，被黑暗包圍，透過射線機械打擊，切割碎裂的片斷身軀，肌膚表面被穿透否定，剝除、淨後，只剩下不斷肢殘骸。X光照片，沒有面貌顏孔，沒有表、面（sur-face）只留下部分軀體（corps partiel），「符合大體解剖學的解剖部位」，沒有整體，留存有殘餘X光波痕裡。極端的「鄰近」到被攝者的主體性被摧毀，一般拍照，被拍攝者面對鏡頭時暗中昇自內部的不安感覺猶能托身於「距離」的保障，X光攝影，沒有鏡頭，也不能面對射線機械，造成更極端的被動。攝影鏡頭前的身體透過反射進入透視鏡像空間，遠方的消逝透視點開啟無限逃逸遁走的可能。沒有鏡頭的X光攝影，身體與射線機械（光源處）的關係是內在決定的：「病人與X光管發出的中央光線之相關位置與我們所知道的解剖學相符合」[9]。解剖學知識秩序替代透視法則預決了被攝影的X光在X光射場域的位置，沒有透視消逝點，那是一種來自於被攝體內部的解剖學光線。X光攝影的這種特殊的「視覺軀體性」（corporeality of vision）和強納森‧柯拉瑞（Jonathan Crary）在《觀察者的技術》（Techniques of the Observer）[10]一書中所指出的十九世紀的視覺文

化的重大改變在於將原先被暗箱（camera obscura）等光學儀器和透視法法則排除在視覺之外的觀察者軀體重新被納入，從十七、十八世紀的幾何光學轉變成生理學光學，觀察者的身體成為視覺場域所在，視覺再度獲取「可碰觸的不透明肉體厚度」[11]。X光照片無可置疑地是這種肉體軀體的否定，在X光攝影場域中，從上面的分析中已知，不只被攝者的軀體被取消，觀察者也同時消失不見，因為整個機制裡沒有任何暗箱與鏡頭，被攝體被吞食進攝影機制內，極端化人與機器的參與關係到緊密不可分，由此不再能夠容存任何觀察者在內。那麼X光攝影的視覺軀體性是否是一種否定性的表現？柯拉瑞認為視覺軀體性的獲得表徵了生理學光學的勝利，代表現代主義裡那種自主與至上的主體視覺的開始，[12]這樣的看法仍脫離不了線型史觀，忽略了歷史性的辯證動力，X光攝影的出現正好落處在十九世紀末，運作另一條深陷的道路嵌入正日漸隆起的巨大（肉）眼，透過穿越肉體間隙翻轉肉體內在不可見的皺摺於外。柯拉瑞看到的是自主、自由移動的觀察者主體不再受限於光學儀器，但也不和光學儀器完全割裂；X光攝影讓我們看到的是一個完全受限於內（光線）和外（機制）的預決被動形式的絕對不自由被攝體，以及，同時被取消的觀察者。

　　攝影的發明，流通運用，澈底改變先前眼睛在暗箱等等觀察一觀看光學儀器中所佔據的特殊中心位置，割裂開它與觀看機制的決定性關係[13]。肉眼與相機，及其他十九世紀的光學儀

器。觀看關係成為一種空間相鄰的位喻（metonymy）關係，而在十六、十七世紀肉眼與暗箱等光學儀器則是進行隱喻（metaphone）關係。[14] 柯拉瑞使用兩種修辭格式指稱肉眼與光學儀器的觀看關係之歷史轉變，由想像投映的隱喻觀看變成空間鄰接的位喻觀看，十九世紀攝影這個新的光學儀器將肉眼由機制中間移位到旁邊，將原先不可分割的關係撕裂（觀察者與機制），但是在同一個時期流行於彼時社會的立體攝影與萬花筒、跑馬燈等等操作視覺錯覺的光學儀器，卻反倒矛盾弔詭地將觀察者重新置入視覺影像內，但不同於前一個世紀的觀看，這是一個全新的軀體性觀看，觀看者為了滿足現實指稱幻象（referential illusion）的慾望，而讓自己的自由觀看主體性被光學儀器所局限，柯拉瑞認為正是這個原因，沒有自由「觀看主體」讓立體攝影等類操作視覺錯覺的光學儀器只流行於十九世紀中後期而終於被單點透視的攝影，它仍保持先前暗箱所強調的自由「觀看主體」，現代性表徵，所取代。[15] 即使這些視覺錯覺機制能提供更高度的現實指稱影像去彌補當時面對日與俱增的現實指稱世界的社會大眾焦慮，那是否可以說這些視覺機制在當時擔當了某一種類似抑制機能的角色？相較於攝影照片，立體照片、萬花筒、跑馬燈等光學儀器，X光攝影操作出更為極端的向度，在它的操作機制過程中，肉眼不僅是被移位、被顛覆，它被徹底取消；X光照片不具任何現實指稱世界厚度，反諷了先前那種種提供現實指稱幻覺的機械影像的努力，它直指出現實指稱世界的崩潰危機殘像，不具指稱物也不帶意義，它就是

症狀驅體自身。至於觀看者的軀體，其自由主體特性，它和觀看機制的空間或隱喻關係，透過反向的被觀看儀器的鄰接墜入不能回返、徹底不能移動的機制內位置。X光攝影反現代性、反現實的否定性，讓它被限制在所謂醫學攝影的範圍內，一直到超現實主義，前衛美術運動方才體驗到其特殊否定性意涵，而作了某些類似的否定美學實驗性創作。

十九世紀的生理學光學，一方面將軀體性引入視覺範圍，但另一方面也將光學儀器植入肉眼[16]，透過物理光學與解剖學等醫學知識去說明「觀看」的生理過程，以光學儀器名稱命名肉眼的生理組織，類似像晶體（lens）、前房（camera anterior bulbi）、後房（camera posterior bulbi）等等。而暗箱，照相機則是一個改進的外化機械肉眼裝置。對於視覺的醫學、生理學研究的進展，甚至讓當時的生理學家亥姆霍茲認為它代表一個科學史上重大革命轉捩點，其重要性不下於先前的天文學發現對於人類思想的影響[17]。這些生理學家，眼科醫學從視覺錯覺、病理學角度切入研究一般的視覺生理過程，當時社會大眾流行的立體攝影、萬花筒、跑馬燈等等娛樂器具也是他們用來研究視覺三度空間，影像暫留（餘像）（after image）的儀器。視覺錯覺，幻象是當時社會普遍需求，相關的光學儀器一方面複製再現這些幻象，成為可以流通交換的慾望貨幣，另一方面在所謂的視覺研究的知識論斷裂凱旋呼聲後面它其實表徵了，肉眼的先天性局限與不足需要另一層面秩序的介入補充，這個秩序究竟是先天性或不是，在當時引生很多紛爭，亥姆霍茲認

為在這層面上證明有所謂無意識的存在。總之，十九世紀初期外在現實性危機和視覺觀看危機同時並存，種種的光學儀器發明、流行以及佔據重要學術思想位置的各類有關視覺的論述皆是由此產生。X光攝影發明在十九世紀末，集結了整個世紀對於肉眼、觀看、視覺的矛盾複雜問題，它不再問是否可能再有更精準良善的儀器可以彌補肉眼觀看的不足，可以自我反射肉眼本身更深層的生理（或非生理）組織與運作功能，它移轉問題到新的場域，光線，創造新的光線穿越新的間隙空間，這個動作將先前糾纏在觀看主體的種種問題完全拋棄，觀看主體，人不再是視覺－觀看的唯一中心，唯一能動者，而視覺觀看也將不再是靠先前觀看主體所定義運作方式產生出來的，觀看不再是觀看。這是第一次運用、創造不可見的非「自然光」，自然語言或笛卡兒思想體系中的，產生出另一種影像。不再借助任何類比於人眼的機制。離開肉眼，離開太陽，這個哥白尼式的革命意義，並未引起人們的注意與懷疑，X光攝影從產生的那一刻開始似乎就被限制在特定社會實踐層面上，與醫學攝影－法律刑事攝影、體質人類學都是在同一時候，歷史性與編年時序性，出現在十九世紀末西歐社會，用來觀察、偵測、分析、分類症狀軀體（corps symptomatique）──個人或集體的（群眾與種族）──以便控制與管理，希望透過這些光學儀器與影像將原本落處在觀看極限邊緣的灰暗軀體納入觀看秩序。不僅在實踐運用層面上與 Albert Londe 拍攝的 Salepêtrière 歐斯底里病患照片，Alphonse Berrillon 建立的警察法律辨認照片系統，Francis

106

Galton 的組合犯罪特徵典型肖像，重疊同時。它與無意識論述奠基的兩個重大時刻相互呼應，佛洛伊德本人的學術研究正處於由彼時精神醫學轉向開創精神分析的門際狀態，法國勒朋（Gustave Le Bon）出版《群眾心理學》（*Psychologie des foules, 1895*），不論是精神醫學攝影或是法律刑事攝影，體質人類學紀錄，檔案紀錄分類的準則建立在機械影像忠實複製這個特質上，作為肉眼見證的幫助記憶事物，它們都各自提出一套規定不變的拍攝程序以便「調整症狀軀體的可見度」[18]，在一個封閉的拍攝場所內使用一些確定的工具去拍攝一致形式化面孔或身體照片，類同實驗室裡的做法，嚴謹規定的程序降低變數出現的可能，同時便利量化管理。這些照片強調現實指稱特性，嚴謹規定的拍攝程序除了降低照片的任何可能美學意向[19]，避開拍攝者主觀意識介入，同時也取消掉被攝者任何可能出現的無關臉部表情、身體姿勢動作。除了拍攝場所的規定空間外，這些照片還運作兩種空間特質，一個是形成這些照片的生產因素：失業四處流浪的遊民、罪犯、精神病患與城市群眾打破原本固定不動的居住場域和城市—國家疆界分隔，威脅到社會體制空間的穩定性，身分辨認影像的產生因此成為迫切需要；這些照片，不論是精神療養院的醫學照片或是警局的罪犯辨認照片所拍攝的皆是面貌，顏孔，也即是「表面」（surface）[20]的紀錄；歇斯底里病患的面貌（facies）和罪犯的活肖像（portrait-parlé）這些皆是面對逐漸擴大的去領域化（deterritorialisation）危機時重構強化「表—面」這類影像的另類空間特質（territores de surface）[21]，可以稱之為「表—面」

（sur-face）的影像。Albert Londe 的《醫學攝影》（*La photographie médicale*, 1893）書中有一段話預見 X 光攝影的可能，並指出其必需性在面貌分析之後：

同樣地，分析完面貌（face）之後，我們可能被引向去特別再現（reproduire）它所包藏的不同器官。……今天，運用一些很精巧的工具，我們可以很容易探考個體的不同腔穴（cavité）[22]。

如何將多樣差異性轉換成量化模式是這類照片的另一個重要共同特徵，以巨量（multiplicité）替代差異，變數。巨量既是數量上，也是形式上，但同時也和當時攝影生產機制（小型相機的流行，印刷複製技術進展）有關。此外，巨量也指日漸增加的「症狀軀體」——犯罪率與精神病患。巨量也是造成檔案化的決定因素，將面貌——身體符號——症狀轉寫成數據系列的檔案文件。X 光攝影發行的前後各十年之間，「檔案變成攝影意義的主導性制度基礎」[23]，建立攝影像檔案構成法律與醫學攝影朝向更數據化的簡易系統發展，讓原先由個人與單一病例作為對象的影像變為「類型」建構，現實指稱的重要性逐漸稀薄。

回到美麗島。為什麼要做這個冗長離題的分析，當我們討論的對象是一個紀錄當代歷史事

件的攝影影像？透過上述的分析可以幫助我們瞭解這一系列在中壢事件之後由陳博文個人所拍攝的黨外政治抗爭影像紀錄的「歷史性」，建構更廣義的攝影歷史論述，而不泥滯於影像紀錄中所保存與分類的歷史大事件這些歷史主義向度上。上述的攝影史觀照能夠提供另一個向度，攝影生產狀況，它有助於解脫歷史主義的局限。中壢事件之後，當黨外政治抗爭活動熱烈進行擾動原本靜止不變的社會秩序時，變動與危機明顯觸目，所謂「事件」的可見性已是觸手可及，雖然如此，它仍然無法誘引出任何機械影像觀看對其注視，除了新聞攝影與情治人員蒐證紀錄這些在職業與責任安排下去進行拍照之外，整個社會自動抑制觀看的操作，一個奇怪的現象，幾乎在黨外運動者圈子之外沒有任何攝影者願意提供其影像觀看，見證的可能；不論是那一類型攝影（藝術創作或寫實紀錄），商業或業餘。相對於彼時這些「事件」的重大性，機械影像生產場域的全面盲視現象令人震驚，如果再拿解嚴後各種政治、社會抗爭吸聚多少影像生產的事實比較，那麼，這個巨大空缺失像的意義不容忽視。彼時當重大歷史轉捩事件進行的時候，台灣當代攝影轉身離場不願觀看，因為這種偏離，它失去「當時性」和「在場」這個現代性的時間特質，同時又留下一個匱缺空間在歷史中（小寫的攝影史，或是大寫的歷史），陳博文拍攝的影像填補了台灣攝影自我檢禁的全面盲視，他所操作的光學觀看出現的場域是一種攝影的零度空間；無意識中，他重新書寫台灣攝影史，重複了西方攝影史十九世紀末的

特殊影像生產狀況。可以這麼說，見證紀錄歷史事件，他創生新的台灣攝影影像，政治攝影。

政治攝影，攝影政治其歷史性在於它同時運作一種極特殊的醫學攝影的光學無意識，以及其對立面的法律蒐證辨識觀看於正在孕生中的群眾場域中。此種攝影生產狀況的三個特殊歷史審級（instances）出現在一九七〇年代末台灣，自然和上世紀末西方攝影史中的觀看論述生產機制情形不同而有所變異，也即是雖然都有同樣的審級操作，但其間彼此的關係卻不盡類同，最明顯的幾點差別是：

一、醫學攝影與法律攝影關係中不再像十九世紀末歐洲的狀態，彼時都是共同用來協助泛視的權力機制管理控制症狀軀體。但同時某種不具備醫學攝影形式的特殊醫學攝影光學無意識預先決定了以某些機械影像觀看形式作為抗拒法律攝影觀看的政治策略，更正確地說，X光攝影的否定性本質──從它面世片刻後即被抑制扭轉──重新復返在遙遠異地幫助抗拒的工作。

兩段訪談紀錄，斜側地描繪出X光攝影光學無意識隱喻移動的軌跡於拍攝者的影像生產過程中兩個特殊片刻，開始與結束。一個是陳博文自述他是怎麼開始學習拍照，後者則是陳博文妻子訪談關於這些照片如何躲過高雄事件後的搜查：

以前我從來不曾拍照；直到我想為整個活動留下見證時，才去買照相機，叫攝影器材行老

闖教我拍。剛開始拍照，也不知道鏡頭應該怎麼樣；然後越照越有經驗，後來就知道怎麼搶鏡頭了。[24]

二樓搜完，然後去電光室〔X光室〕搜，我就跟他喊：「你底片不可以亂翻！給我弄曝光要賠我。」一個人說有交代他們封起來的就不要打開。所以有些藏在裡面的相片沒有被搜走。[25]

離開X光攝影室，學習攝影於群眾當中，最後又回到X光攝影室，尋求影像庇護隱藏。「不知道鏡頭應該怎麼樣」一方面指出拍照者自己是從純粹業餘外行者開始學拍照的事實，但在這表層事實意義下，其實暗指出X光攝影的存在：沒有鏡頭的另一類影像拍攝。從鏡頭開始，重新學習光學視覺觀看，否定的否定，否定沒有觀看的X光攝影，獲得新的眼睛去對抗複眼的緊密監視。重回X光室，將見證放置在空的X光片匣裡，危險感染的場所，視覺觀看取消的暗室，絕對不可見的秘密，X光室所有這些場址特性似乎早已預決了逃過搜證觀看的最終命運；放置見證於空盒中，重新填滿因為見證必要而產生的空缺，作為補償，交換，還是犧牲奉獻給予見證的庇護，總之，X光一直不離場。見證見證附身在其上不可見的X光射線。當見證的存在，見證者自身面臨到極端威脅時，種種恐懼焦慮讓不可見的非自然光更為觸手可及，等待黑夜的

降臨：「回來之後的兩三天，我都待在台中『真美照相館』，把照片洗出來。底片不敢留著，就丟掉了，那時候很恐怖。我就把比較關鍵性、比較有代表性的相片，二、三十張的的樣子，拿去台北交給⋯⋯」[26]

為什麼摧毀底片，光保留照片？令人不解的矛盾性自動動作；如果任何見證事件的影像紀錄都是證據，為什麼單單只有底片要去承擔這個指控而遭受取消的命運？如果，見證場的影像紀錄是為了目擊真實，保留歷史真相的可能，拍攝者透過各種方式，秘密流通管道以及藏匿在秘密場所，讓這些影像逃過被消跡的不幸惡果，是居於什麼樣的想法不去秘藏、流通在體積、形式上都更容易收存攜帶的底片膠捲，反倒是那些更大面積，更易被發現，更易遭受到損害的紙張照片？再從見證流通擴散的角度去思考，大量複製影像不是更符合訊息廣佈的目的，毀掉底片阻斷了立即複製的可能，見證就只能停留在有限的可見影像上。為什麼這個立即、急迫的見證影像的「可見性」會優先到不只超過複製性，且將複製的可能性徹底解消？「事件」的影像似乎無法避開「立即性」、「可見性」這些同時性時間特質的特定表現，這些見證的影像最後也隨著向外流通擴散而消散、碎裂⋯

有一天下午陳博文跑來找我，⋯⋯他還帶著他的照片來給我：「高雄事件的照片都在這

邊，你要幫我保管，我現在跑沒路了。」……他拿給我的那些照片，後來登了很多，後來選舉時好多人都來借，東借西借，慢慢就沒有了，所以陳博文出牢後，來找我：「照片呢？」我說：「早就沒有了，都要不回來了。」[27]

沒有底片的事件見證影像，只有一張不可能複製，「事件」的唯一性──歷史片刻，見證的「唯一性」這些近乎是先天性範疇的強制律則禁止再現，禁止複製的命運取消底片存在的可能……

一位證人與一個見證，他們永遠應該是範例性（exemplaires），它們最先應該是獨特的（singuliers），此即是片刻（instant）的必需性……。在那裡我所見證的，我是唯一而且不可替代。[28]

但是任何一種見證，它不可避免地都是某種形式的再現，不論是口述、書寫或影像紀錄，這造成見證的一種內在必然矛盾：

如果那是一種見證，它已經是一種重複（répétition），至少是一種重複性；它已經是一種反覆

巡行（itérabilité）……。科技，科技複製性，它被排除在那些經常以第一人稱鮮活口吻出現的見證之外。但是隨即從此以後見證應該能夠自我反覆，技術（tekhnē）可以被允許，它被引入於它被排除的地方。[29]

銷毀底片，見證了見證者要回到現場，回到那個不可能重複的歷史片刻慾望，沒有人能夠替代他自己的親身體驗，永遠獨一無二的秘密，即使在歷史責任下所作的見證也不可能替代、揭顯這個秘密經驗。一個矛盾雙重性的動作，拍攝者操作某種拒認（deni）拍攝見證的攝影光學觀看，讓直接肉眼的目擊擺盪在某處，也是在這個拒認的引領下，X光攝影的不可替代、不可重複的自己死亡特性進入它被排除的地方，X光攝影一個不可見的非自然光技術場域成為可以復返的庇護場所。銷毀底片，讓巡行流通的見證機械影像沒有復返的可能，只能朝向自行逐漸消失的最終命運，隨帶地也阻擋檔案化的可能建構。陳博文這系列照片由見證出發，留在見證，猶疑、拒絕進入檔案，似乎事件的巨大、立即和引生的創傷讓見證的可能性強到成為不可能，強到無法成為檔案。那麼誰有檔案？誰的檔案？

二、中壢事件之後，對於黨外活動的蒐證監視，隨著群眾逐日形成，也開始由秘密，針對個人的方式變成在公開場地，直接面對面的現場拍照搜證紀錄。此種方式和十九世紀末法律攝

影建立形式罪犯的辨認影像檔案拍攝方式有極大差異。當時仍是以肖像特寫為基礎，在規定的理想攝影場所內系統性地拍攝主要面貌特徵。它尚未進入群眾現場。直接面對群眾的觀看，蒐證相機將原本已潛存的面對相機之焦慮意識加以激化、政治化；戰後，台灣首次見到肉眼與機械影像光學觀看彼此直接對立抗拒。肉眼對於鏡頭甚至產生憎惡攻擊⋯

事前調查委員評估，在現場的情治人員不太可能閃光燈照相機蒐證，這樣作也有被打的危險。所以事先跟幾位攝影記者講好了，底片我們全部供應，一張照片一千塊⋯⋯！結果如調查員所料，兩百台照相機都沒有發生作用，有的還被暴徒當場打壞。30

情治單位同時集結動用如此多的相機，相對之下，反對運動自我見證的相機數量可是微不足道。大量相機去觀察、紀錄以前從未出現於台灣街道（在二二八事件之後）的有組織群眾運動。出現在陳博文鏡頭前的群眾，面對相機的態度不可免地必然有極度矛盾反應出現，學習接受被看，學習辨不同的光學觀看。

法律攝影的光學觀看想取消被攝體的肉眼與視覺之意圖，可以由Bertillon的《法律攝影技術》關於焦點規定的說法中探知：

關於面孔照片相機應該以左眼的外角為焦點所在，至於側面照則以右眼外角。[31]

將被觀察、拍攝的對象的眼睛作為光學觀看機制的透視點所在，否定被攝體的眼睛與觀看於一個假設的理想無限遠方黑洞裡。光學透視法則，幾何分割空間成為可測量化比較的方塊空間，因禁觀察對象在方格框架中，這種律則規定的意義到了法律攝影的生理光學原則運作裡更徹底實現，成為至上唯一的觀察者。法律攝影的規定原則裡拒絕給予被拍攝者有任何觀看的權力與可能，類似的見解也出現在勒朋的《群眾心理學》裡，他抱持對群眾的鄙視態度認為這種低智、狂熱盲從沒有判斷能力的臨時性團體組合，根本不可能有任何值得信賴的「見證」可能：

人是多種不同性情。[32]

群眾對於他所見證的任何事件所作的曲解，似乎是相當多而且不同種類，因為構成群眾的造成曲解的可能來自於勒朋借自精神醫學理論的感染性「暗示」因素，由於相互暗示而產生「集體性幻覺」，這類的「見證」不具有任何法律意義，他甚至下斷論說被越多人同時見證指稱的

事實，實際上介於共同接受的故事（récit adopté）和真實事件間存有極大的差異。[33] 勒朋懷疑群眾見證的真實性的偏見的政治性原因來自於他對於擺盪在無意識邊緣，容易受到形象（image）、文字想像感染影響的群眾無法被控制，因此他才會斷言「懂得感印（impressionner）群眾想像的藝術，就是認識統治的藝術」[34]，一個影響法西斯、極右運動的至理名言。拒絕給予群眾任何觀看，見證的可能，也不讓他們能擁有控制管理形象的能力。此也即是催促陳博文去拍攝存證的「見證必要性」意義。但是介於因為極端恐懼而銷毀底片以及為了蒐證「提供底片，購買照片」、「底」片，深陷一個目前仍然難以縫合彌補的檔案傷口。前者無法檔案化，影像見證稀薄無法承載事後口述見證記憶，後者使用金錢利益扭曲新聞影像原本的倫理價值去建立為了政治審判而需要的秘密指證檔案。事件進行的當下，除了少數偶發的自行拍攝行為，同一時刻裡即時的攝影生產狀況牽涉了如此多複雜因子，此種情形禁止我們使用任何簡單理論架構或解釋方法去化約任何關於事件的影像紀錄，這說法當然包括陳博文所拍攝的影像在內。無法檔案化，除了影像消失不存在和秘密不能公開這些經驗事實的阻礙之外，影像倫理，和影像流通經濟如何相互交滲辯證揚棄，影像與見證、事件、歷史的深層發展關係──不僅是再現，保存，留證而已，在這些現象與問題尚未被提出與探討之前，不可能有任何檔案。（首次發表於《邁向二十一世紀的台灣民族與國家研討會》，吳三連基金會等主辦，一九九九年十二月二十一日至二十三日。）

美麗島大事紀

一九七七年八月十六日　台灣基督教長老教會因應美國與中國（共）關係正常化，總會常置委員會議決通過「人權宣言」。

一九七七年十一月十九日　五項地方公職人員選舉，黨外許信良、蘇南成當選縣市長，十三位黨外人士當選省議員，桃園發生「中壢事件」。

一九七八年十二月十六日　美國總統卡特宣布，美國將於一九七九年一月一日與中國（共）建立完全的外交關係。蔣經國發佈緊急命令，增額立委及國大選舉活動中止。

一九七九年一月二十一日　余登發父子被捕。

一九七九年一月二十二日　橋頭遊行。

一九七九年四月十二日　全國黨外人士發表〈黨外國是聲明〉，主張積極重返聯合國。

一九七九年四月十六日　余案宣判吳泰安（吳春發）死刑，余登發徒刑八年，余瑞言徒刑一年。

一九七九年六月二十九日　公務員懲戒委員會通過懲處前桃園縣長許信良休職二年，黨外人士發表敬告同胞書，譴責政治迫害。

一九七九年八月二十四日　《美麗島》創刊號出版。

一九七九年九月八日　美麗島雜誌社於中泰賓館舉辦創刊酒會，《疾風》人士場外示威。

一九七九年十二月十日　「高雄事件」。

一九七九年十二月十三日　警備總部以「涉嫌叛亂」逮捕「美麗島事件」關係人張俊宏、姚嘉文、王拓、陳菊、周平

德、蘇秋鎮、呂秀蓮、紀萬生、林義雄、陳忠信、楊青矗、邱奕彬、魏廷朝、張富忠等

十四人並通緝施明德，查封美麗島雜誌社台北總社及各地辦事處。

警備總部宣布：「高雄事件」在押嫌犯四十五人，黃信介等八人由軍事檢察官以叛亂罪提

起公訴。同案被押之另三十七人移送司法機關起訴。

一九八〇年三月三十一日

涉及「高雄事件」而被移送司法機關偵辦的三十七名被告，四人獲不起訴處分，餘三十三

人被台北地檢處依陸海空軍刑法暴行脅迫罪、妨害公務、公共危險等罪提起公訴。台北

市新聞處勒令《亞洲人》雜誌停刊一年。

一九八〇年四月十八日

台灣警備總部軍事法庭針對涉嫌「高雄事件」之八名被告提出判決。

註解

1. 本論文發表於一九九九年十二月，邁向二十一世紀的台灣民族與國家研討會。「新台灣研究文教基金會」策劃此會議，並組成「美麗島口述歷史編輯小組」。中文所討論引用的資料與圖片，都集結在「珍藏美麗島，台灣民主歷程真記錄」叢書(台北：時報出版，一九九九年十一月)，特別是其中兩書，《暴力與詩歌——高雄事件與美麗島大審》，《歷史的凝結——台灣民主運動影像史(1977-1979)》。關於七〇年代末期黨外運動，美麗島事件及其他相關的政治抗爭影像記錄，首次以較完整全面性方式出版，在這之前，大部分影像都是以零散片面方式出現在各類黨外運動文宣雜誌中。經過「美麗島口述歷史編輯小組」搜集整理，方才得以有今日面貌。本論文的寫就也是透過他們的協助，在此感謝他們。

2. 《重審美麗島》，呂秀蓮，台北：前衛出版社，一九九七。第七章〈美麗島案外案〉轉錄的起訴書內容中可以見到有

幾位在答辯詞中分別提到蒐證照片…

頁四八二，余阿興：「因為警方有我拿大旗的照片，我才去自首說明實情。」

頁四八八，王滿慶：「承認帶木棍遊行……，那麼倒楣，剛好被照到相。」

頁四八九，許淇潭：「法院出示相片證明我在黃信介及王拓旁邊，我是在那裡沒錯，但只是要借麥克風找朋友。」

頁四九一，劉泰和：「當時曾被人拍下照片，我是面向群眾勸解他們，背後就是林玉祝。」唯一一位被判無罪的邱明強（頁四九一）其不在場證明主要的依據就是蒐證照片中沒他，法院也以此為證，反倒不是採用他人與被告同時在場的證明作為認證，他也是唯一一位透過這種方式駁倒偽證…「這都是我沒去過高雄的證明，要不然所有當天拍的照片也可以證明，裡頭絕不會有我」法院判決書…「卷附現場照片內，亦無該被告影像存在等情，尚不得單憑共同被告……之指證作為唯一證據，在別無佐證情形下，而遽認該被告有上開犯行。」

3. 同註1，頁二五三。

4. 同註1，頁二五四。

5. 關於Dostoïevoski和Blanchot面臨槍決的終極經驗和「見證」的關係，Jacques Derrida, Demeure: Maurice Blanchot, Paris: éditions Galliée, 1998，p. 54。在書中有精闢分析，特別是pp. 96-97。

6. 同註1，頁四七二。

7. 同註1，頁四八二。

8. 魏逢吟，《放射攝影及其相關之解剖學》，鄭博文編譯，原譯者：羅宋軒，合記圖書出版社，頁二二一。在〈X光照片形成的步驟〉章節裡（頁三七），不是以被攝者或病患等名去指稱，而是用「物體導向」的方式…「X光照片之形成及最後之判讀都有許多步驟，最好對它們都有一些瞭解，當一解剖部分須照X光時，需要遵從……」其第一條規定就是「病人與X光管發出的中央光線之相關位置要與我們所知的大體解剖學相符合」。被攝者其實在拍攝進行

之前，一進入場域之後，就已預先被碎解成病理解剖切片的對象，不再是整體的人-軀體。解剖學的醫療觀看主宰一切。

9. 同前。

10. Jonahtan Crary, *Techniques of the Observers – On Vision and Modernity in the Nineteenth Century*, MIT Press, 1990, p. 16.

11. 同上，p. 150。

12. 同上。

13. "What is a Camera? Or: History in the field of Vision", Kaja Silverman. In *Discours*, 15, 3, Spring, 1993, p. 3-56, p. 8及註 9，p. 136.

14. 同註9，頁一二九。

15. 同註9，頁一三三。

16. Herman Von Helmholtz, "The Recent Progress of the theory of Vision", 1868，pp. 130-132：「當為一種光學儀器，眼睛是一個暗箱（camera obscura），這個機制（apparatus）最為人熟知就是那些被攝影師所使用的。」in *Science and Culture, Popular and Philosophical Essays*, ed. David Cahan, London: The University of Chicago Press, 1995.

17. 同上，p. 129：「眼科醫學最近這二十年來令人注目的發展是一個真正起點──這樣的進展，在其速度和科學特徵上於醫療史上是絕無僅有的。……就好像天文學曾經是其他科學去學習什麼才是可以成功的正確方法模式一樣。同樣地眼科醫學現在也可以展現出其獲得的成果是多麼龐大，透過其治療疾病那種明白解析的方式與精闢見解延伸應用在現象因果聯繫上。」

18. George Didi-Huberman, *Invention de l'hystérie: Charcot et l'iconographie photographique de la Salpétrière*, éditions Macula, 1982, pp. 61-62.

19. Allan Sekula, "The Body and the Archive," in *The Context of Meaning: Critical Histories of Photography*, ed. Richard Bolton, MIT Press, 1989. p. 360.

20. 見註17，p. 51，及註18，p. 360。

21. 見註17，p.51。

22. 見註17，Appendice 8, "L'observationet la photographie à la Salepêtrière," p. 278.

23. 見註18，p. 373。

24. 陳博文訪談，在《走向美麗島──戰後反對意識的萌芽》，第二章〈從黑牢走向美麗島〉，新台灣研究文教基金會，美麗島事件口述歷史編輯小組編，台北：時報文化出版，一九九九年十一月，頁六三。

25. 江玉貞訪談，在《暴力與詩歌──高雄事件與美麗島大審》，第十二章〈營救與溝通〉，新台灣研究文教基金會，美麗島事件口述歷史編輯小組編，台北：時報文化出版，一九九九年十一月，頁二六九。

26. 陳博文訪談，在《暴力與詩歌──高雄事件與美麗島大審》，第七章〈餘緒：大逮捕〉，新台灣研究文教基金會，美麗島事件口述歷史編輯小組編，時報文化出版，一九九九年十一月，頁一八一。

27. 江春男訪談，同上，頁一八一一八二。

28. 見註5，p. 47。

29. 同上，pp. 48-49。

30. 高明輝訪談，同註24，頁五一。

31. A. Bertillon, "Technique de la Photographie Judiciaire", (1890/93) in *Invention de L'hystérie, Charcot et L'iconographie Photographique de la Salepêtrière*, George Didi-Huberman, éditions Macula, 1982, Appendice 10, p. 280.

32. Gustave le Bon, "Psychologie des Foules", 1895, *Quadrige*, Presses Universitaires de France, 1991. p. 20.

33. 同上，p. 23, p. 24.

34. 同上，p. 37.

我行其野

假若他們（畫家）在黑與白的分配上或許犯了某些過錯，那些使用大量黑色的人比起不懂得澄灑白色的人較少被指責。逐日依隨自然（nature）到你開始憎惡恐怖與幽暗的事物；在實行中學習，那麼你的手會更善於優雅（grace）與美。——亞柏蒂《論繪畫》（Leon Battista Alberti, On Painting, 1436, translated by J.R. Spencer, Yale University, 1966, p.84）

向晚薄暮，溽暑盛夏午後暴雨之前，遠處暗沉天色襲降蔗田小路盡頭大地，斷然截分世界成幽明兩端。柔弱母女攜手悠行走於繫接天地之路，朝向不可知的地平線。澄澈光線選擇性聚焦照射，強化場景的戲劇效應。典型的浪漫主義畫面，雖然少了狂暴激揚的動作，如屠龍的

阮義忠
南投埔里，一九七九

聖喬治在雷電交加的背景前作出搏命的一擊，也沒有悲愴感人的神啟聖靈異像，或是置身憾動心靈的歐洲北海奇景，站立石崖山巔點數波濤巨浪。但是令人不安的那種貌似平穩祥和實確離異難以言說的感覺，可就是一種熟悉的浪漫主義情懷，如此確切到不能懷疑。沒有悲愴，也無崇高巨大等等浪漫材質因子，這個毫無浪漫內容的異常感性，是什麼樣的浪漫感？能否再被稱為、被冠上浪漫主義（式）的場景標誌？西方藝術史中，其實不乏這類圖像。像普桑所畫的暴風雨來臨前的田園牧歌景色，他所建構和想召喚的美感經驗，古典主義的典範。這張照片，這張作為展覽，作為圖像書籍，之序幕的開眼影像，沒有意圖要去提出「古典／浪漫」的矛盾問題，它的創作者以另一種範疇稱之，優雅。但為何是優雅？何謂優雅？

「我行其野，蔽芾其樗。昏姻之故，言就爾居，爾不我畜，復我邦家。」（《小雅》〈我行其野〉）心懷深思，遲步緩行郊野，《詩經》中有多篇這類失家流落在外的旅者（流浪者、棄婦、征夫與行吏、失志者等等）懷歸詠嘆，「茲之永嘆……。駕言出遊，以寫我憂。」（《邶風》〈泉水〉）「失落的優雅」展覽序言直陳「家」與「優雅」的起源關係──「這批照片會以『失落的優雅』名之，本意在此，我們失落了最可貴的東西。……家，一切的核心；傳統倫理價值之傳承，正是優雅的出處啊！」──追念崩毀失落的昔日家園，展覽的基題。但不是用暗淡沉重的傷悼泣訴口吻，憂鬱的行板或許，見不到《詩經》所言的種種失家傷悲哀痛，「中心搖搖……中心如醉……中心如

阮義忠

南投埔里，一九八一

憶。」(《王風》、《黍離》)攝影者猶存絲念，家雖遠雖敗壞，卻不是遠不可及，向晚暮色中，父背子沿著一方映天水田旁大路返家徐行。母女／父子，分別作為序幕與結尾，差異(性別與權利秩序)對比的操作點出展覽敘事架構，詭異的否定邏輯；以黑暗掩蔽的柔弱未曾明說的「被動」「離家」開啟，結束在直言明說的「主動」「返家」。二元對立的意蘊鮮明無比，不論是從被拍攝對象體，或是從其內涵敘事；這種似乎不用置疑的二元邏輯轉入影像形式與材質上去考量立刻呈現動搖不定的跡象，主動返家的可只是在殘照微光下行進，反倒離家者卻是在強光迫照下走向黑暗。灰淡色階和強烈黑白存著折衷，中介的關係而非截然對立。那麼這是否暗喻失落的優雅，並未全然消失無跡，它是既在也不在的迴盪於灰淡微明之中，等待。如同這個展覽以及其它三個「同時」進行的展覽圖像，它們幾乎是宿命地被不可知的命運之手剔除出攝影者(創作者)的作品家族譜系之外，無法去定位它們。面對所謂的作品系統，它們曾是未成形、沒有形式的歷性時差。「同時」出現是一種事件，一種重新容納時差的非-編年時間事件，優雅的事件，救贖與贈與的允諾——「我那不時在放大整理的『有點不像我，但又確實是我的作品的系列』，……這正是『失落的優雅』。」「不像我」、「我的」，攝影者語用的無意滑落將前一個「我」投映在「作品」影像上，作品就是我的影像，另一個我，二我。語句中第二個「我」，緊隨著馬上以所有格方式，縫合先前投映分裂的我，隔離我與作品之間的主客位置，差別化之。「失落的優雅」，這個

128

尚未被命名的優雅事物，在未進入作品秩序之前，是一個「不像我」的他者，徘迴在外，「我行其野」；「復我邦家」，我的「失落的優雅」將我和其影像，將主體性納入一定的透視法則之內，重構「作品」與「影像」空間。介於攝影者與優雅事物存有某種不可言說的主體性存否矛盾，不是那一種形上學裡常見的本體懷鄉，主體回還自身的懷歸，面對遲遲行於荒野不願、不能復返的他者，無從名狀的「何人」──「彼何人斯，胡逝我陳，我聞其聲，不見其身，不愧於人？不畏於天？」（《小雅》〈何人斯〉）如何去等待、接納這個永遠在外不受任何律則支配（人倫道德或是先天律則），沒有容顏形式的他者幽靈（「為鬼為蜮，則不可得」）他者的復返入門雖能止息他者的不安焦慮的心思，但矛盾雙重性地，返家的他者同時也會引致病疾──「爾返而入，我心易也。還而不入，否難知也。壹者之來，俾我祇也。」

從仔細分類藏好的檔案紙箱中，從遺忘的屋中某一個角落裡，重新發掘找到，重新發現，將這些沒有形式，不認識的他者加以命名，將優雅事物變成「失落的優雅」，直接去面對與鄰近沒有容顏的他者幽靈，會是什麼樣的狀態？如何去防禦自我從可能的不可知症兆感染中逃脫？攝影者運作雙重策略去包圍，去衡量他者的復返再現；巨大的「觀看」與殊異的流通「擁有」。大畫幅無框架的龐大影像，不依附牆面直接由室內天頂垂懸，觀賞者必須，強制性的，穿梭遊走於四處瀰漫的影像迷宮，時時提防牛頭人身怪物（minotaure）突然不意暗襲。巨大（面積與數量），

那不正是他者幽靈再現的憾人效應，意外的奇蹟爆發充塞掩蔽「我」的場所——「我行其野，蔽芾其樗。」令人止息，想要避眼不見卻不能的崇高觀看場址，似乎只（能）有這種空間才可以暫納優雅事物的復返。特殊的展覽形式，改變一般因習的牆掛框幅畫展方式，重新摺回到十七世紀，公眾展覽開始形成定期在宗教節慶日舉行的佈置方式。大量描繪宗教題材的畫作、掛毯懸掛在教堂門面、中庭廊柱以及環繞教堂四週的街道房子外面，造成相當強烈的觀看效應。[1] 在東方藏傳佛教也以類似方式，甚至在廣延的山野中開展巨幅唐卡。「失落的優雅」中有一張拍攝民間佛畫畫師的照片，畫面裡那些懸掛四壁，攤在桌上的聖像畫幅，正好是這類展覽形式的微妙歷史縮影。「失落的優雅」充滿不少「回返」、「溯源」的符號與慾望，從序言到這個展覽形式，還有流通交換的書籍形式都是依此線軸發展。回到現代之前，還是回到現代的萌芽點？巨幅懸照回頭採用公眾展覽的雛型形式，但仍只是部分。教堂宗教聖地早已失去作為市鎮的核心文化地理位置，也不再是藝術展覽主要場所，美術館與畫廊和其它類似的專門化機置早已替代之。

替換的過程中有一個極重要的空間位址變異，繪畫由室外退回建築物之內，戶外的開放公共空間完全由雕塑、浮雕等等三度空間藝術製品所佔領。從展覽空間，繪畫的觀看存有場址的隱退轉變歷程去看西方美術史會發現一些極特殊的現象，可以這麼說，從文藝復興開始到十九世紀末印象派、象徵主義，繪畫由外而內的退縮到只能佔領室內牆上一角，進入二十世紀前衛藝術

阮義忠
台南，一九八二

運動時，繪畫的特殊自主性，與其他造型藝術的本質性差異，開始被摧毀。破壞與否定的結果，繪畫與其他的前衛作品的空間場址最後要不是被超限爆炸四散於外在世界（自然或人為空間），就是，被掛存、關閉在極度狹小的盒中。繪圖之退隱辯證性在此展露：壓縮的爆炸，整體與星散，封存與破壞，監禁與遁逃。攝影者用封閉的空間建造一座崇高的相擬場址容存他者的觀看，複製再複製成書籍冊葉於流通交換網路裡，盒裝掩蔽觀看成為剩餘象徵貨幣。如何對待他者，這個雙重策略是否是另一種優雅事物？——「從希臘文的Charis到拉丁文的gratia和矯飾化的翻譯grazia，優雅（grace）它同時是與他者（autrui）的關係，感激以及美與愉悅的贈禮。」[2] 這幾種優雅的特質在文藝復興時期與透視法則和其它幾種美質素共同建構當時的藝術哲學主要內容，支配種種創作方法論的思維。與他者的關係，不但是優雅的核心內容，也是透視法則的必需性原則，文藝復興時期的藝術家藉此方式才能將從神學手裡移轉出來的優雅化為道德之眼，投[3]映在透視空間上，決定種種的創作形式原則問題。本文前面的引言來自亞柏蒂（Leon Battista Alberti《繪畫論》）。這段話裡他針對濫用黑白二色，未善加衡量者加以強烈批評，甚至使用強烈的字眼如「罪過」一詞。在同一章裡，他定義優雅與顏色的關係，認為善以用色獲致優雅者，那就是要尊重對待「顏色的友誼」，適當處理顏色與顏色的差異性——「當一個顏色和那些與它相鄰的顏色之間有極大差異時，就會發現優雅。……顏色之間有某種友誼，當它們相連接時就會產生尊

嚴（dignity）與優雅。靠近綠地與青空的玫瑰會有榮譽與生命。」[4]優雅不存在於繪畫的題材，或是所畫的對象物之品質是否高尚，顏色彼此之間的關係決定優雅是否在內；而這個顏色倫理，也不僅看重物理材質（如反差、互補等等）特性，它是在於差異性。也即是說，這種倫理關係類近語言學中的音位理論，顏色的意義決定於其使用的位置。除了相鄰、空間之外，優雅的顏色倫理在於顏色的多樣性。文藝復興時期談論到造型藝術的優雅質素的型式原則，除了顏色的友誼倫理之外，修飾（ornate）[5]是另一個原則，它涉及藝術品中所呈現的形象知態度與動作。是精準明確描寫之外更多餘的軀體，透視法則與解剖學、物理原則之外的軀體。經常，這些被視為優雅的文藝復興時期圖像身體是某種鬆弛舒緩、圓轉流動，毫無一絲緊張僵硬的銳角直線軀體圖像。這樣的身體是否是攝影者所說的「從容自在」的優雅身體？「啊！台灣人曾經是如此的優雅，無論是在工作或休息，照片裡的人物舉手投足之間都展現出從容自在、安祥平和的神情。」

在「失落的優雅」影像裡那些流動的軀體是否具有類似上述的形式原則？抑或，這些形式事實上只是一個更深沉意義的外貌？一種民族性的特殊美感經驗，攝影者所說的，台灣人的優雅。一種台灣人的「生活中的禮拜天」[6]借用黑格爾討論荷蘭繪畫中的名言。在這一段從民族情況角度入手分析荷蘭繪畫的經典論述中，黑格爾由民族生活習性中見到荷蘭繪畫的樸實本質。以描繪日常生活場景為主的荷蘭畫派，雖然偏離開從前主掌支配的宗教繪畫中心，但並未因此

而敗壞倒退，特有的民族氣質讓它們的繪畫更為特出——「……自尊而不驕傲，在宗教虔誠中不只是熱情默禱而是結合到具體的世俗生活，在富裕中能簡樸知足，在住宅和環境方面顯得簡單、幽美、清潔……即愛護他們的獨立和日益擴大的自由，又知道怎樣保持他們祖先的舊道德習俗和優良品質。這個聰明的具有藝術資秉稟的民族也要在繪畫中欣賞這種強旺而正直的安逸段實生活。」[7] 因為這種特質，荷蘭畫家才能從日常生活，微不足道的事物中顯現「自由」與「真實」的內涵。這是否是「失落的優雅」想指涉的事物？（原發表於《失落的優雅》，阮義忠著。攝影家出版社，一九九九年。）

註解

1. Francis Haskell, *Patrons and Painters: Art and Society in Baroque Italy*, Yale University Press, 1980, pp. 125-126.

2. "L'idee et la grace, Naissance de l'esthetique," in *Tragique de l'ombre*, Christine Buci-Glucksmann, Éditions Galilée, 1990. p. 275.

3. Michael Baxandall, *Painting and Experience in fifteenth century Italy*, Clarendon Press, Oxford, 1972, pp.105-108.

4. 同引文，pp. 84-85。

5. 同註3，pp. 131-135。

6. 黑格爾，《美學》朱光潛譯，第三卷上冊，北京…一九八一年，頁三三六。

7. 同上，頁三三五。

銀鹽的焦慮

伴隨電腦網路世代一同成長演進，數位影像，影像數位化襲捲世界形成不可抵擋的巨大潮流。從類比訊號的攝像技術到全面數位化，影像逐步完成其解離物質的歷史發展；膠卷、磁帶、數碼檔案分別代表見證了各時期的主要影像基質，物質材料解離轉化成為系列長串的程式演算，機械影像的終極命運就在這個實體轉換過程中被宣告。從這個逐漸崩毀的機械影像廢墟中，從這個工業革命時代創生的永恆記憶之宮的幻想再現金字塔遺址上面，一個虛擬影像幽靈緩緩昇起，脫離開物質基體的囚鎖，它遍存無所不在的滲透世界，多重虛擬世界。隱隱約約的似真若幻地，「沒有真實」、「沒有真實」，迴響不止。

這是一個影像泛濫過剩的年代，如同近年語言論述商品化的通膨洪流，但更為誇張怪誕，

更具侵略性。攝影特質經過一段仿生物合成過程（anabolisme）後產生變易，我們已遠離班雅明所指的機械複製時代氛圍，環繞影像的神祕靈光不再，影像所賴依居停與希冀的記憶之宮逐漸崩解，攝影的啟示錄抑或千禧年的宣示？伴隨機械影像所期許與允諾的永恆時間性被驅離放逐，攝影影像掙脫開先前強加其上的透明肌膚囚鎖，它變形展現成為新物種，怪物惡魔，如同恐怖片裡的惡靈妖魔走出銀幕，反撲獵食人類作為自體無限繁殖的養料，相形之下，西方神話中那個蛇髮女妖的攝魂凝視只不過是個兒戲。機械複製影像美學原則預設了某種可以複製再生產的機制環繞著一個所謂的觀看技術聚焦點：相機（廣義的，含物理光學儀器和對應的必須化學材質與技術），出現在一個特定歷史文化時期。然而，若是突然有這麼一天，此不容置疑的先天律則規定徹底瓦解，人們不再能夠用肯定的口吻說「這是一部相機」，或堅決否定的說「這不是一部相機」。因為這個器具，裝置，它可能同時是行動電話、電腦或是其它的電子設備。不再是從前傳統定義下的「照相機」。使用者不可能，也不被允許打開密合的新種影像器材。介於光學鏡頭與觀看者、拍攝者之間的凹陷過渡區域、等待被填充實現的空間被取消，取而代之的是堆疊的電子元件，可見的「硬體」，還有不可見的「軟體」、「程式運算」種種玄秘近乎先天規定的支配指令。剝除昔日相機腹腔裡孕生影像的小小暗室，這個沒有子宮的光學裝置，省略了充滿情慾想像的開開關關與填塞、取出管狀胎盤薄膜的重複動作，新種裝置的影像製造者無從享受舊光學

影像機械使用者那種一再開啟和進入碰觸影像孕育處的特殊不可言狀情慾樂趣。機械影像的生產過程中，拍攝與沖印，觀看和觸摸二者是缺一不可；然而，在強調觀看至上的傳統攝影美學（史）中，後者遭受極大的抑制，就如同「不能直接碰觸底片」、「看照片，要帶手套」這些必需但卻被誇大神聖化的規定，讓原先「觀看即碰觸」感知現象本質被曲解，而潛存的雙重暗房「觀看─觸摸」隱喻聯帶地也被遺忘。雙重暗房，雙重子宮，從乾燥的光學暗房到潮溼溫熱的溼暗房，機械影像複製的特殊雙重生產孕育模式！新種數位影像裝置先取消了傳統相機的光學暗室腹腔，影像拍攝存取過程更加近似聖潔的「無玷始胎」(L'immaculée conception)神祕膜拜者，不需要任何培育胚胎的薄膜基質，也沒有人看過、輕撫過影像源生居所。世界起源，邏輯上，傳統機械影像沖印的溼暗房當然也跟著被取消替代以所謂的數位暗房。在數位影像的歷史發展過程中，雙重暗房的取消與否定具有重大決定性意義，影像生產過程的高度去物質化和自身虛擬數位化與此有甚大關係；同時異常反諷的是數位影像的秘識玄妙「無玷始胎」生產方式並未強調原先機械影像的靈光神聖性，影像神聖性卻反倒被否定。雙重暗房，雙重子宮，機械影像的母性表徵被否定與取消的結果，它同時也揚棄了影像的神聖性。

由傳統攝影光學裝置到今日新的數位影像器材演變過程在過去二十多年內激烈完成，全面性地由科技到生產的政治經濟架構、美學創作與論述都遭逢巨變。攝影史的新轉捩點，傳統機

械影像（史）的危機，同時開啟新頁。百年來的攝影史在最近這幾年用倒寫的方式暫時給予人們巨大訝異短結。如果說由第一張照片發明到膠捲底片面世被認為是攝影史進程的頭一階段。尋求機械影像複製再生產機制的可能性主導了此時期的歷史動力與發展，此處也是班雅明機械複製時代的攝影美學論題所在，此歷史性到目前為止，無疑地已被揚棄，或懸置，改寫。在第一張攝影影像之後，甚多攝影先行者各自從不可複製的金屬影像版（不論貴重金屬與否）開始，採用各種不同材質基底（紙、玻璃等）和種種化學配方的實驗改變和競爭。賽璐珞和銀鹽贏得最後勝利，支配了之後將近百年的規格、標準化和大量生產的市場經濟規模。也是差不多在這個決定點時期左右，新的光學鏡頭，金屬快門機制，配合新的簡易相機陸續出現。依此邏輯去思考，似乎影像胎盤薄膜，負片作為影像生產的胚胎應該在攝影史中佔有決定性位置的重要性而受到重視。事實卻不然，幾乎沒有任何一本攝影史、或攝影美學專著會另闢章節加以討論，負片的發明與發展至多只是屬於攝影科技史的細節，局限在所謂技術的章節中出現的某些歷史經驗事件，毫不涉及到任何有關影像思維或美學層次的問題，嚴格限制在工具、技術與市場經濟範圍內去看待。負片、底片一如其原名所含帶的字源意義：否定（性）。非常宿命地被隔絕在普遍的攝影影像論述之外，「技術性」這個原罪成見標誌讓它承擔種種誤解厄運，喪失掉它原先作為攝影史之歷史性的決定條件位階，淪為影像科技發明之枝節，或是專業攝影的暗房工藝之必

要手段，以及商業競爭之題材。隱微地一般攝影史、攝影美學主流論述都似乎想急切否認掉這

個被認定為純技術性條件依賴關係，想切割掉史前史的血緣臍帶關係。因就這些種種既定成見

的抑制操作，負片這個攝影影像胚胎薄膜的位置與性質就變得極其曖昧與詭異，不盡然（僅只）

是影像無意識（或所謂在「光學無意識」之中），它的「就手性」與必要性是其體存在眼前，手中，

而且不可或缺的。但卻是被除權，不被允許進入論述國界，不可談論。甚至不需擁有。很普遍

的現象，一般人不會拿負片去建造記憶之宮，泛黃殘破照片會被收藏留存，而作為記憶胚胎的

薄膜，複製的原模卻命定要被遺忘、毀棄；逝水不再，飛矢不動，記憶的珍貴不正是在於刹那

片刻，瞬生即逝的過去式時間性，不允許重複。常民的記憶生活體現的也無非是那份很直覺、

身體觀的時間感。不論是張看、錢看或誰的觀看，其所凝注思念的短暫駐留後面其實希冀的是

那個唯一、一次的偶遇，而非一再反覆。

記憶體，負片胚胎的衍生異種後代，弒母者，沒有實體的載具，「無胎始胎」數位影像生產

的否定隱喻，沒有面貌的腹語者，回響神諭，但不能出場。在數位影像尚未全面摧毀銀鹽光學

幻境之過渡階段，數位影像機制操作仿生擬態，記憶體模擬負片胚胎外型，魔術書寫薄片藏身

微小裂隙，就如同數位相機擬仿機械光學相機快門開闔的聲音，預錄的快門聲音縫合光學機制

被取消後留下的缺縫。過去的聲音投映在影像攝取的片刻，製造當下同時性時間幻象，聽覺的

時間幻象掩飾光學無意識變異的不安。同樣的擬仿哀悼，也出現在數位暗房軟體，模擬銀鹽照片的外貌肌理。還有數位相機將銀鹽感納入在硬體運算程式裡，讓拍攝者想像機械影像鏡頭餘韻。機械影像的歷史殘餘還是數位影像的哀悼逝去的光學無意識？當記憶體，還有其他那些仿擬機制拋棄機械影像殘餘時候是否就是數位影像全面宰制的年代！

負片胚胎薄膜，複製記憶的原模衰退並非始自數位影像的出現，負片在上個世紀下半葉就已逐漸邁入自我揚棄、異化的歷史過程；數位影像加速這個辯證過程的完成。收藏、拍賣、展覽的市場機制決定了負片價值轉換，拍賣市場交易定價標準，Vintage、Original、PP、AP等等所依據正是「負片關係」，負片創造了拍攝者和負片詮釋者的負片關係，誰在操作或擁有負片影響所謂的「原作」定義，Vintage／Original差別源生自此，原作與否的紛爭也與日邊增。一個最具象徵性案例，一對曾經是最具影響力的攝影史學家夫妻多年來靠偽造名家Vintage作品謀取不法利益，一直到被人舉發控訴。這個案例，攝影史論述典範建造者，同時也是偽幣製造者，原始負片胚胎薄膜被佔有移用，被抑制除權，對機械複製時代的美學原則的反諷。類似的紛爭，最新事件就是在法國爭訟卡巴遺物中新發現的底片所有權，並由此衍生出傳世卡巴作品創作者是誰的爭議。阿傑作品底片所有權歸屬的長年紛爭也是藝術史上著名案例。種種牽涉負片所有權、使用權的權限法律問題陸續在上世紀末衍生擴大，時間上剛好和新種電子數位影像機制仿

140

生物合成演變過程重疊，兩者都發生在上世紀末開始加速進行。兩種不同的負片歷史性自我揚棄的表現各自以不同方式否定、取消負片的歷史起源意義，負片之所以為負片的否定性開展。

新種影像機制不再使用抑制、隔離的折衷方式處理負片源生性問題，它徹底摘除掉負片的否定居所，改變舊物理光學影像孕生過程所必須的鏡像反射對映關係，將之轉變成光粒子的演算轉譯關係。新的影像紀錄載體，記憶體，將機械影像的本質，觀看，不留餘地完全取消；負片伴隨光學類比原則的消失，而被逐出雙重暗室，不再能充當胚胎薄膜等待光照，再等待倒映對照另一層薄膜。攝影史發展至此似乎完成了激變災難，逆皺摺。至於那些殘存的被視為作品的負片，則從影像胚胎原模淪為物化價值的轉換機制。

攝影、照片一向被視為是記憶之宮的材料。負片，班雅明攝影美學原則的不可言說悖論。

攝影、照片一向被視為是記憶之宮的材料。拍照、觀看照片，保存照片，多少都是某種形式的哀悼工作。新物種數位影像機制不再哀悼、不盡全然否定記憶。可以重複一再改寫的魔術記憶體書寫板改變拍攝行為的意義。拍照不再是一種儀式，一種私密對話，它更近似強制重複表現的姿態，為了展現、曝露當下此刻。數位影像機械，本質性地不是記憶機器，記憶功能和載具還在，但不是為了記憶而記憶；新種影像機械是一種「影響的機器」（L'appareil à influencer，借用 Victor Tausk 的概念）：一部複雜的機器，內部充滿形式類似人類器官的電子裝置，它遙控[1]病患的思想與行為。一個由病患投射出去的身體、器官變成一個病患自己無法控制，反被它

所操控的機器。數位影像世界，每個人大量投映各種影像到網路，像誘餌，也像個人的碎片。同時希望他者，陌生或熟知，為自己重構機器；也用這個機器去影響，捕捉他者，像蜘蛛網絡。傳統機械影像的拍攝行為，吞食（introjection）世界印象作為緊密私藏愛戀物。數位影像的拍攝行為，重複的表演姿態為了投映（projection）自己的碎片去捕捉他者，去掩蓋世界，我即影像，如同是我唯一的器官，瞧！（原發表於《影像》第二期，羅怡編。北京：今日美術館，二〇〇八年。）

註解

1. Victor Tausk, "de la genèse de l'appareil à influencer' au cours de la Schizophrénie" (1919) in *Œuvres Psychanalytiques*, traductions de Bernard et Renate Borie, J.Dupleix et J-P. Descombey, H. Laplanche et V-N. Smirnoff, Paris: Payot, 1976, pp. 177-217.

國家圖書館出版品預行編目資料

銀鹽熱／陳傳興著. ——初版. ——台北市：
行人，2009.02
144面；14.8 x 21 公分

　　ISBN 978-986-84859-2-1（平裝）
　　1. 攝影史 2. 影像

950.9　　　　　　　　　　　98000590

圖片授權說明

第24、26、29、32、34、36、40、41、42、49、65、68、71、74、76、80 頁圖片，由六然居資料室授權提供。第89、91、94頁圖片，由新台灣研究文教基金會授權提供。第125、127、131頁圖片，由阮義忠先生授權提供。

《銀鹽熱》
作者：陳傳興
責任編輯：周易正
文字編輯：賴奕璇、楊惠芊
美術編輯：黃瑪琍
印刷：崎威彩藝

定價：220元
ISBN：978-986-84859-2-1
2021年7月　初版四刷

出版者：行人文化實驗室（行人股份有限公司）
發行人：廖美立
地址：臺北市中正區南昌路一段49號2樓
電話：（02）2395-8665
傳真：（02）2395-8579
http://flaneur.tw

總經銷：大和書報圖書股份有限公司
電話：（02）8990-2588